书法
自学与鉴赏
丛帖

颜真卿 麻姑仙坛记

卢国联 编

上海人民美术出版社

书法自学与鉴赏答疑

学习书法有没有年龄限制？

学习书法是没有年龄限制的，通常 5 岁起就可以开始学习书法。

学习书法常用哪些工具？

学习书法常用的工具有毛笔、羊毛毡、墨汁、元书纸（或宣纸），毛笔通常用笔头长度不小于 3.5 厘米的笔，以兼毫为宜。

学习书法应该从哪种书体入手？

学习书法一般由楷书入手，因为由楷入行比较方便。当然也可以从篆隶入手，这样比较纯艺术。这里我们推荐由欧阳询、颜真卿、柳公权等楷书大家入手，学习几年后可转褚遂良、智永，然后再学行书。行书入门以王羲之、赵孟頫、米芾等最好，草书则以《十七帖》《书谱》、鲜于枢比较适宜。学篆书可先学李斯、李阳冰，然后学邓石如、吴让之，最后学吴昌硕、金文。隶书以《乙瑛碑》《礼器碑》《曹全碑》等发蒙，进一步可学《张迁碑》《西狭颂》《石门颂》等，再往下可参考简帛书。总之，学书法要循序渐进，不可朝三暮四，要选定一本下个几年工夫才会有结果。

学习书法如何达到事半功倍的效果？

学习书法无外乎临、背二字。临的目的是为了矫正自己的不良书写习惯，确立正确的笔法和好字的标准；背是为了真正地掌握字帖。如果说学书法要事半功倍，那么一定要背，而且背得要像，从字形到神采都要精准。

这套书法自学与鉴赏丛帖有哪些特色？

随着传统文化的日趋受欢迎，喜爱书法的人也越来越多。我们按照入门和鉴赏两个角度从现存的碑帖中挑选了 65 种。入门篇以技法完备和适宜初学为重点；鉴赏篇注重作品的风格取向和审美意义，为进一步学习书法开拓视野。

手机或平板电脑是现代人生活中不可或缺的必备用品，如何利用这一高科技产品帮助我们学习书法也成了我们的思考重点。有书法学习经验的人都知道教师示范对初学者的重要意义，为此我们为每一本字帖拍摄了名家临写的视频，大家可以通过扫码用手机或平板电脑观看，让现代化的工具融入到学习当中。

我们还特意为字帖撰写了临写要点，并选录了部分前贤的评价，相信这会有助于大家快速了解字帖的特点，在临习的过程中少走弯路。

入门篇碑帖

【篆隶】
- 《乙瑛碑》
- 《礼器碑》
- 《曹全碑》
- 吴让之篆书选辑
- 邓石如篆书选辑
- 李阳冰《三坟记》《城隍庙碑》

【楷书】
- 《龙门四品》
- 《张猛龙碑》
- 《张黑女墓志》《司马景和妻墓志铭》
- 智永《真书千字文》
- 欧阳询《皇甫君碑》《化度寺碑》
- 欧阳询《九成宫醴泉铭》
- 《虞恭公碑》
- 欧阳通《道因法师碑》
- 虞世南《孔子庙堂碑》
- 褚遂良《倪宽赞》《大字阴符经》
- 颜真卿《多宝塔碑》
- 颜真卿《颜勤礼碑》
- 柳公权《玄秘塔碑》《神策军碑》
- 赵孟頫《三门记》《妙严寺记》

【行草】
- 王羲之《兰亭序》
- 王羲之《十七帖》
- 陆柬之《文赋》
- 怀素《小草千字文》
- 孙过庭《书谱》
- 怀仁集王羲之书圣教序
- 李邕《麓山寺碑》《李思训碑》
- 苏轼《黄州寒食诗帖》《寒山子庞居士诗》
- 黄庭坚《松风阁诗帖》《赤壁赋》
- 米芾《蜀素帖》《苕溪诗帖》
- 鲜于枢行草选辑
- 赵孟頫《前后赤壁赋》《洛神赋》
- 赵孟頫《归去来辞》《秋兴诗卷》《心经》
- 文徵明行草选辑
- 王铎行书选辑

鉴赏篇碑帖

【篆隶】
- 《散氏盘》
- 《毛公鼎》
- 《石鼓文》《泰山刻石》
- 《石门颂》
- 《西狭颂》
- 《张迁碑》
- 楚简选辑
- 秦汉简帛选辑
- 吴昌硕篆书选辑

【楷书】
- 《嵩高灵庙碑》
- 《爨宝子碑》《爨龙颜碑》
- 《六朝墓志铭》
- 褚遂良《雁塔圣教序》
- 颜真卿《麻姑仙坛记》
- 赵佶《瘦金千字文》《秾芳诗帖》
- 赵孟頫《胆巴碑》

【行草】
- 章草选辑
- 唐代名家行草选辑
- 张旭《古诗四帖》
- 颜真卿《祭侄文稿》《祭伯父文稿》
- 怀素《自叙帖》
- 黄庭坚《诸上座帖》
- 黄庭坚《廉颇蔺相如列传》
- 米芾《虹县诗卷》《多景楼诗帖》
- 赵佶《草书千字文》
- 祝允明《草书诗帖》
- 王宠行草选辑
- 董其昌行书选辑
- 张瑞图《前赤壁赋》
- 王铎草书选辑
- 傅山行草选辑

碑帖名称及书家介绍

《麻姑仙坛记》全称《有唐抚州南城县麻姑山仙坛记》。

颜真卿（708-784，一作709-785），字清臣，京兆万年（今陕西西安临潼）人，祖籍琅琊（今山东临沂）。颜师古五世从孙。唐代杰出书法家。历迁刑部尚书、太子太师。代宗时（764）被敕封『鲁郡开国公』，故世称『颜鲁公』。

碑帖书写年代

唐大历六年（771）立。后遭雷电毁佚，有原拓影印本行世。

碑帖所在地及收藏处

原拓本现藏于北京故宫博物院。

碑帖尺幅

传世剪裱本，共901字。

历代名家品评

欧阳修《集古录》云：『此碑遒峻紧结，尤为精悍，笔画巨细皆有法。』

唐太宗李世民曰：『为撇必掠，贵险而劲。』

清包世臣《艺舟双楫》云：『捺为磔者，勒笔右行，铺平笔锋，尽力开散而急发之。』

清傅山云：『宁拙毋巧，宁丑毋媚，宁支离毋轻滑，宁真率毋安排。』

碑帖风格特征及临习要点

《麻姑仙坛记》的结构沉稳厚重，四角撑足，重心在字的下方，给人以一种古朴憨厚的感觉。因用篆隶的方法书写，故点画的粗细不是很明显。转折，有的稍作提按略带棱角，有的则顺势提转圆满而下。通篇非常拙实。

《麻姑仙坛记》的用笔以古籀（篆书和隶书）之法，故线条古朴而厚实。笔画很少有弧度，直来直去，粗细变化也不太明显，起、收笔均以藏锋为主。

最具特色的是转折和捺画，转折以顺势圆转和略提即转居多，形状都比较圆；长捺的收笔如折断的树杈，自然而有趣。如『从』字，结构浑厚宽博，点画粗细相仿，长捺收笔分叉。

扫一扫，一起学

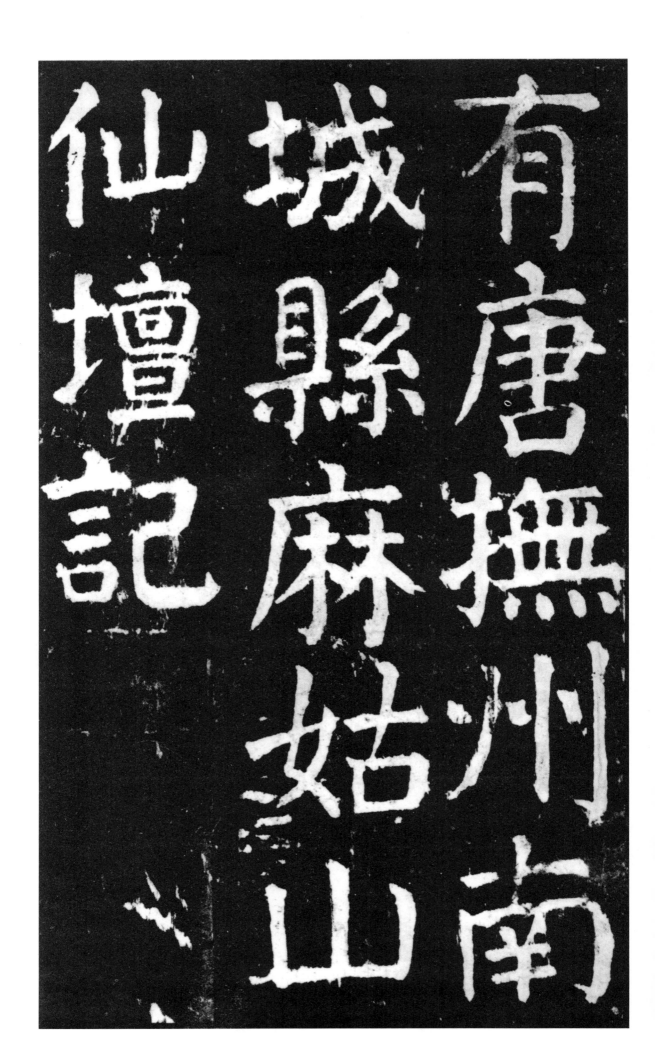

有唐撫州南
城縣麻姑山
仙壇記

颜真卿撰并
书
麻姑者葛稚

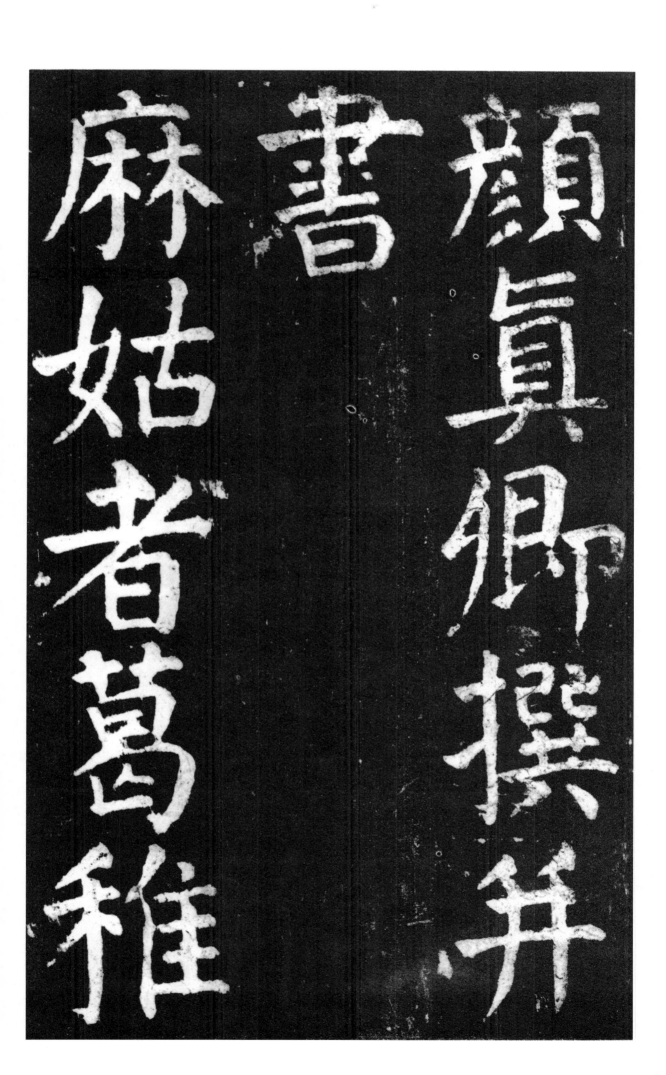

颜真卿撰并
书
麻姑者葛稚

川神仙传云
王远字方平
欲东之括苍

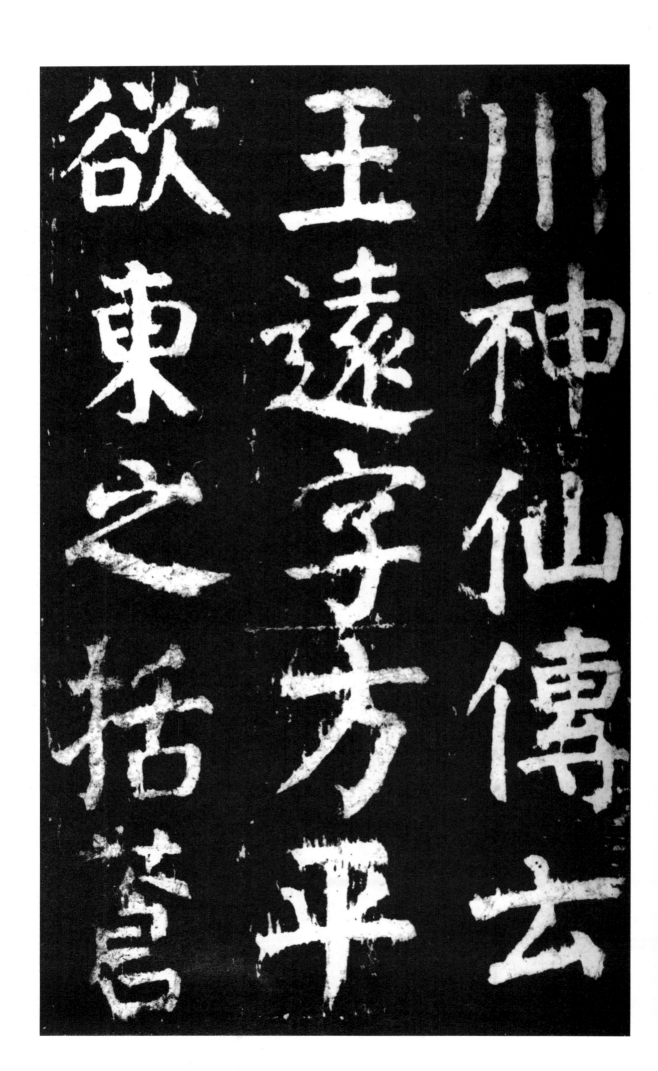

川神仙传云
王远字方平
欲东之括苍

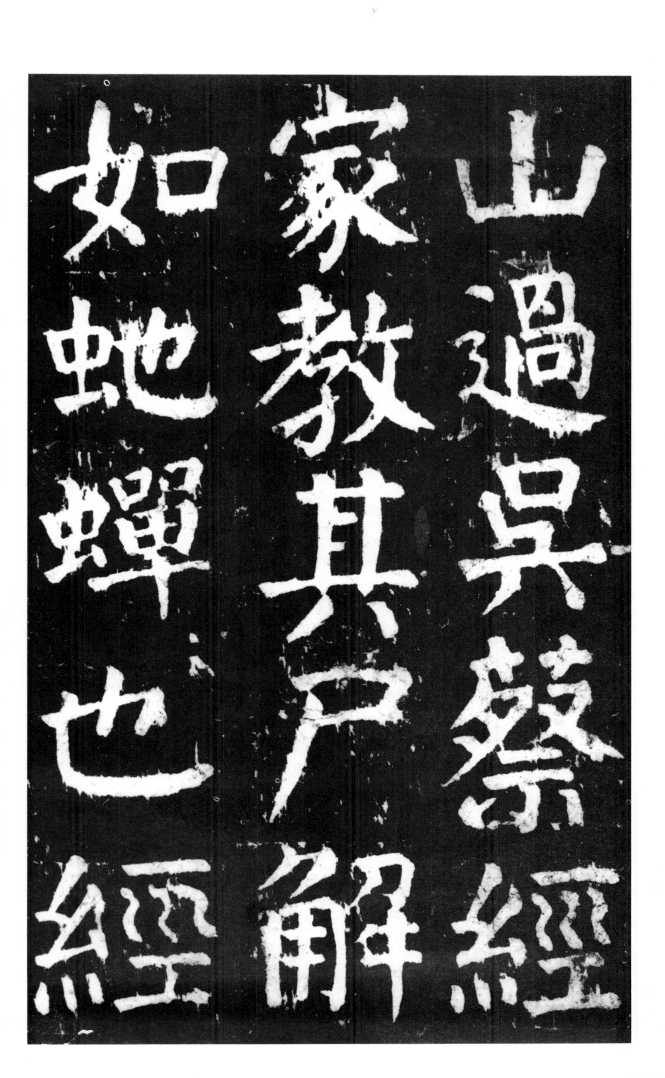

去十余年忽
还语家言七
月七日王君

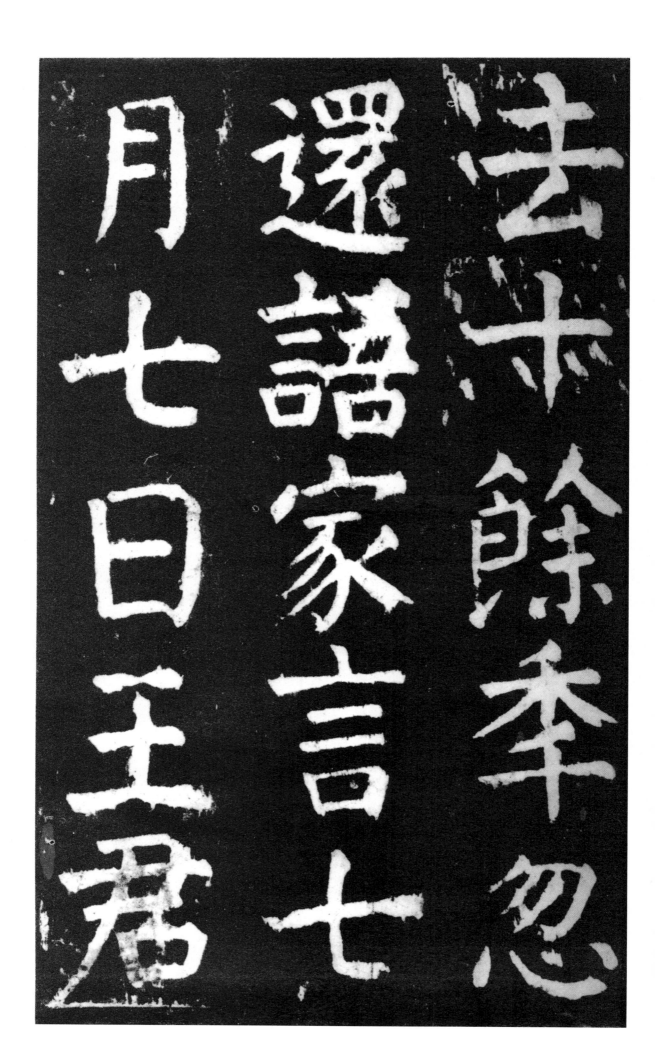

当来过到期
日方平乘羽
车驾五龙各

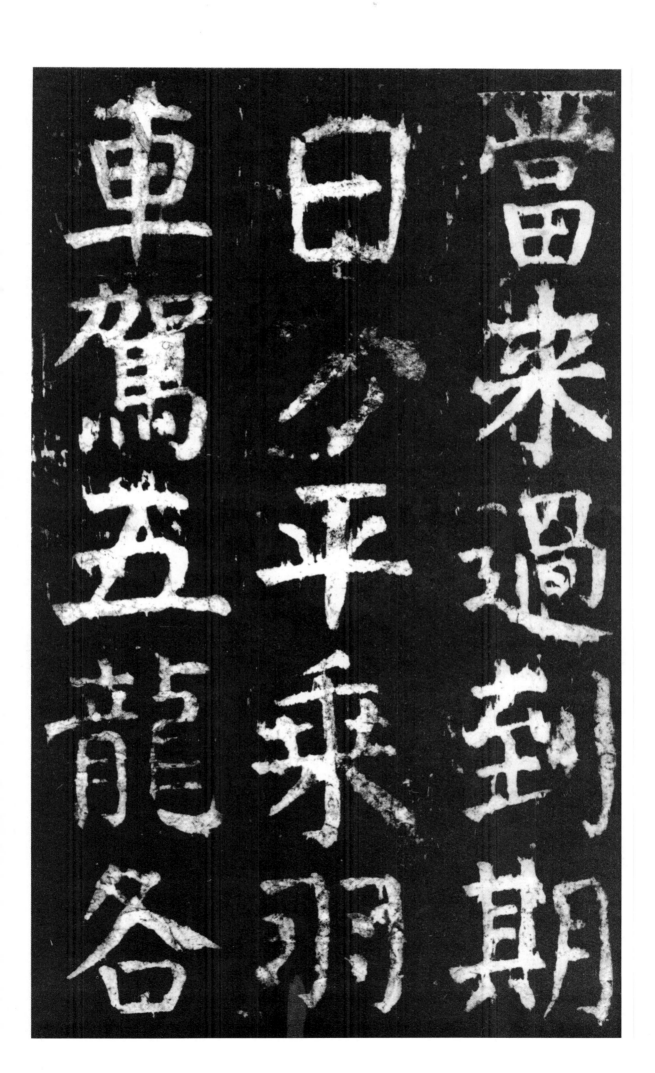

异色旌旗导

从威仪赫弈

如大将也既

至坐須臾引

見經父兄因

遣人與麻姑

相闻亦莫知
麻姑是何神
也言王方平

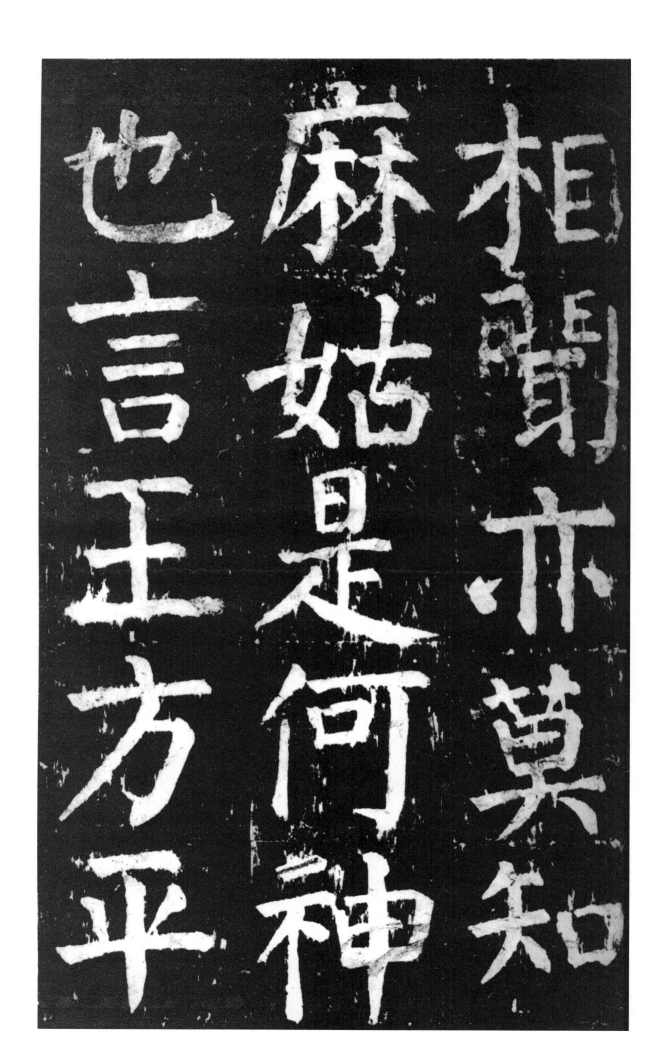

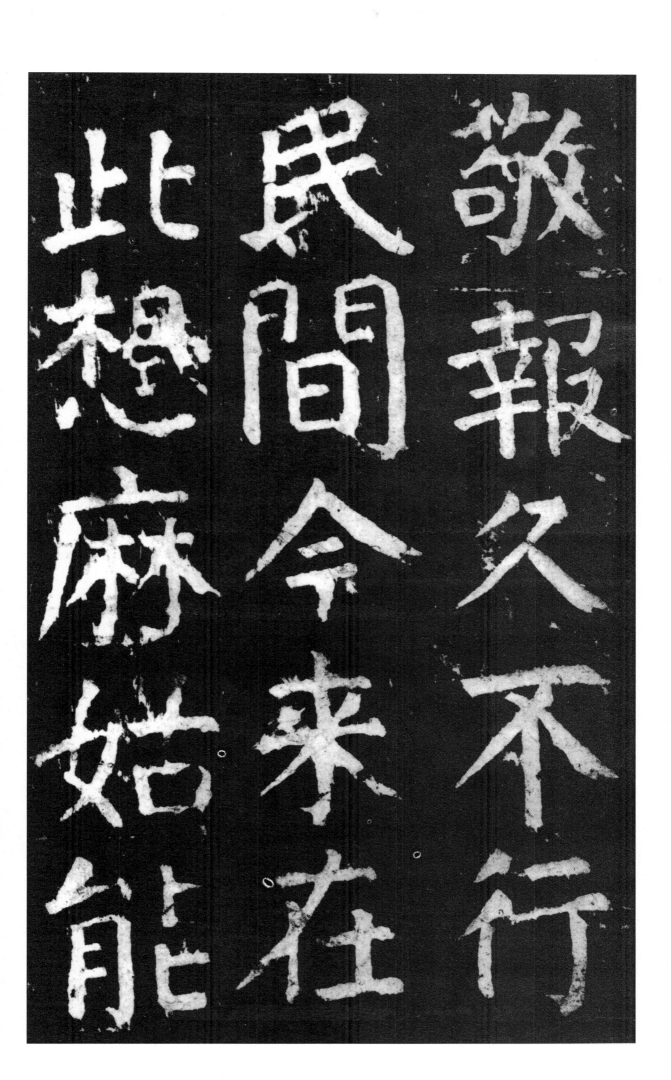

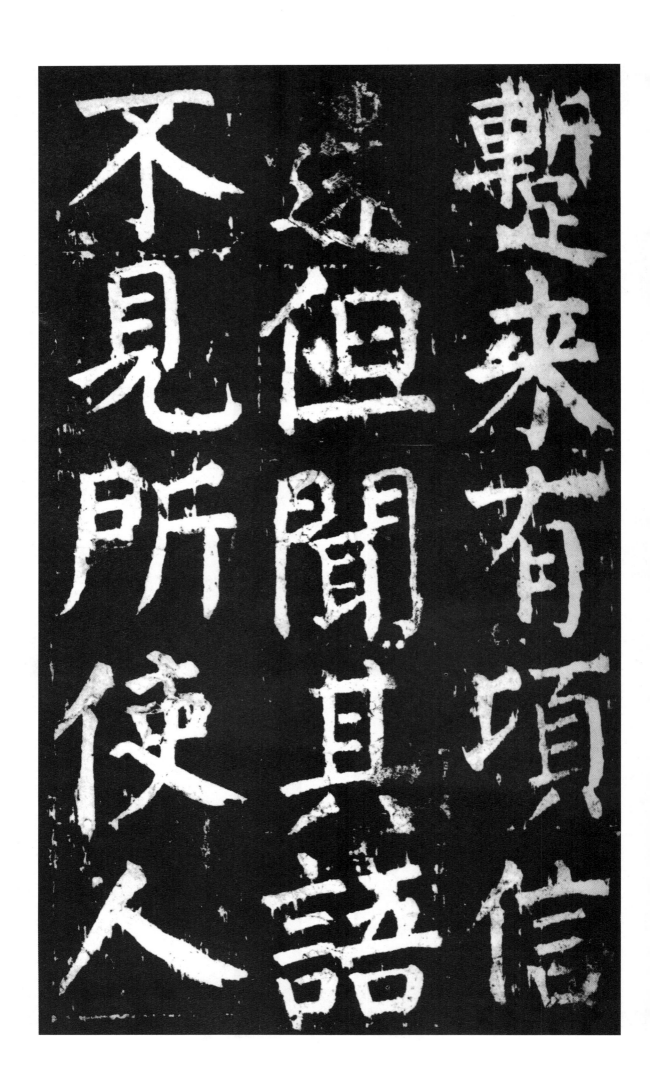

曰麻姑再拜
不见忽已五
百余年尊卑

曰麻姑再拜
不見忽已
百餘秊尊卑

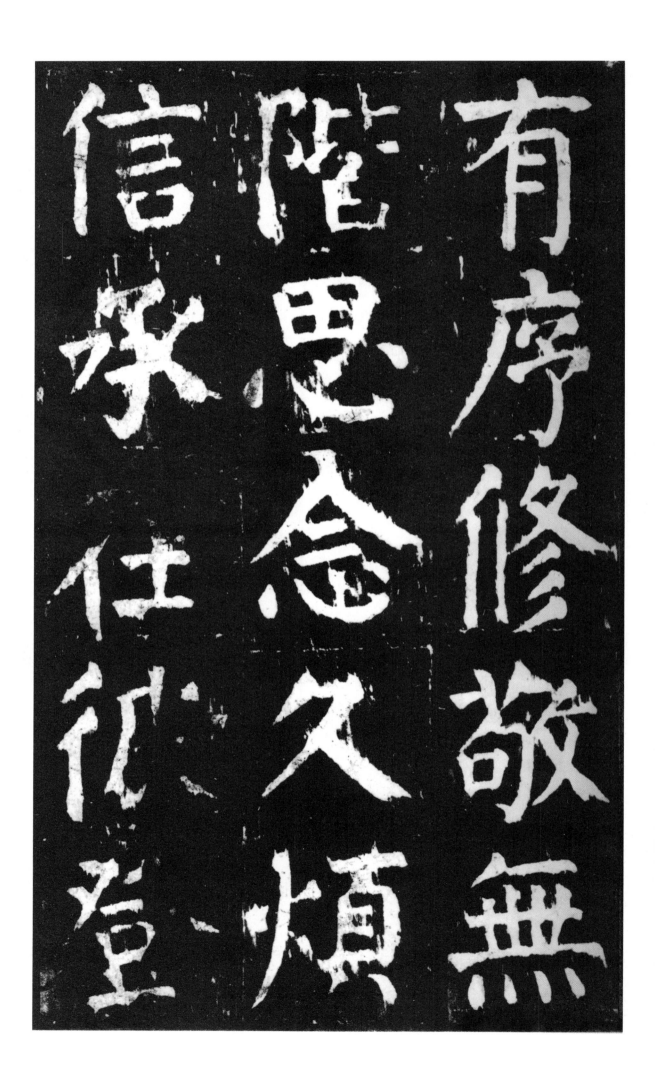

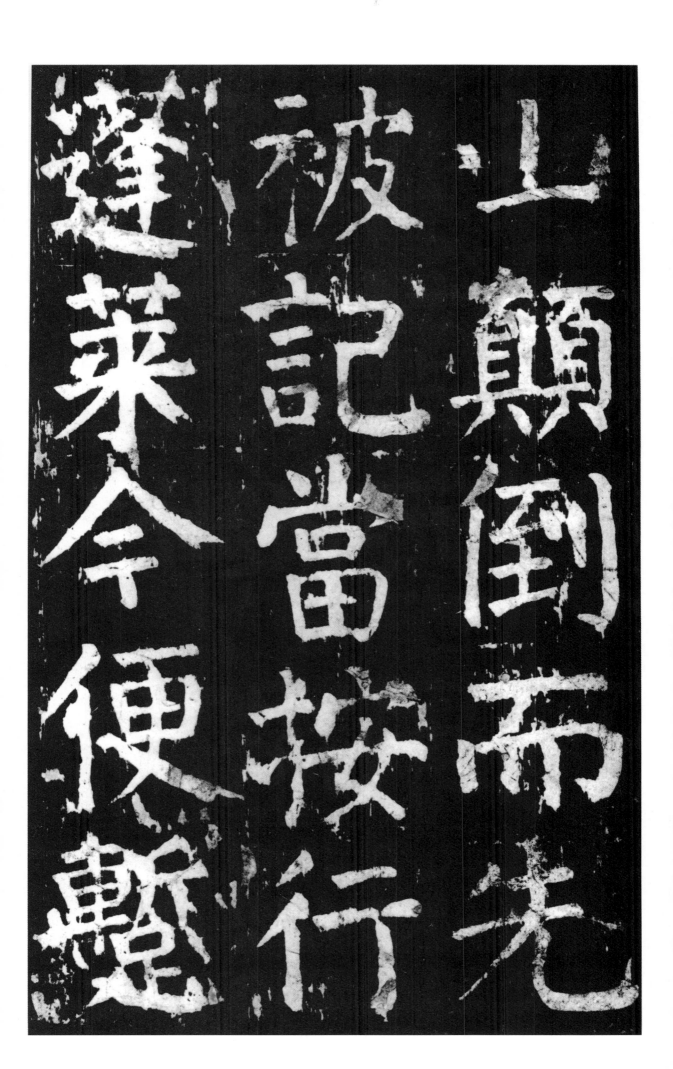

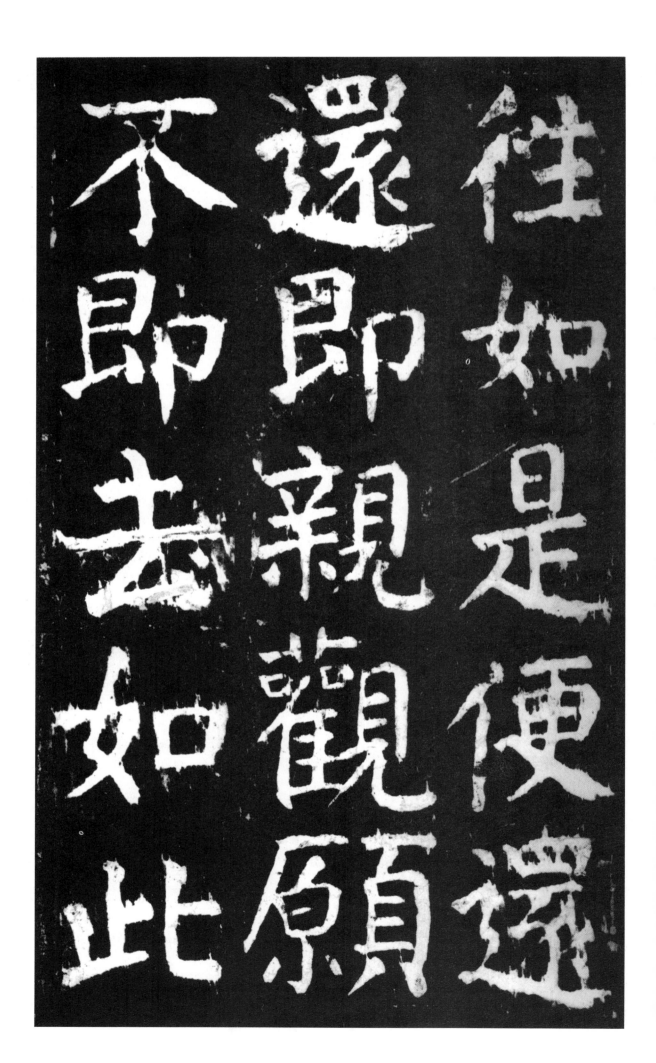

两时间麻姑
来来时不先
闻人马声既

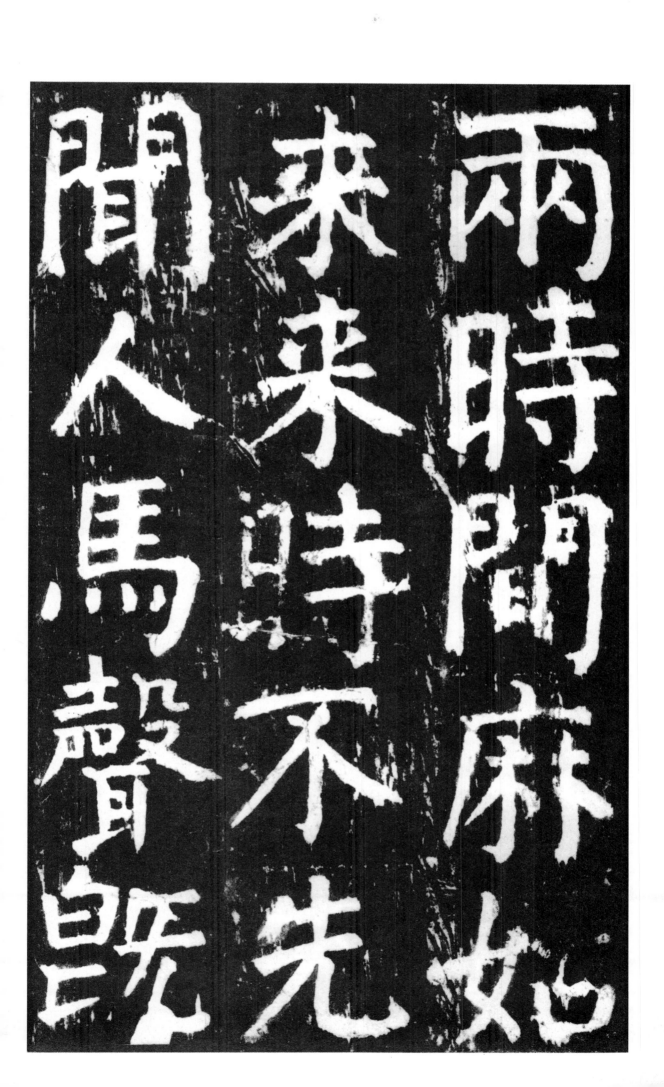

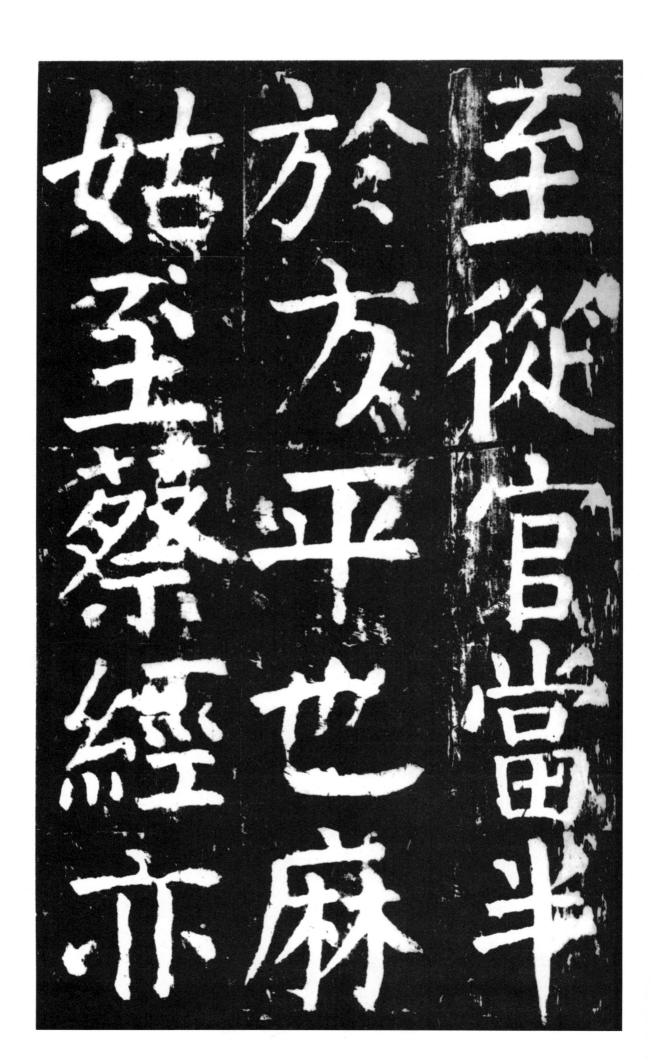

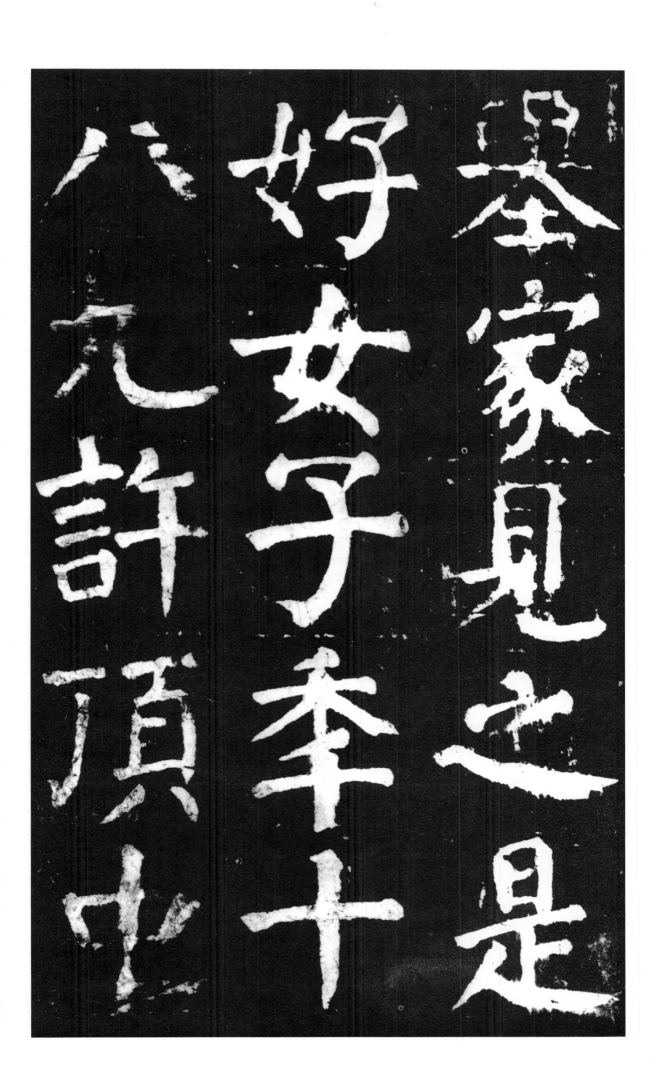

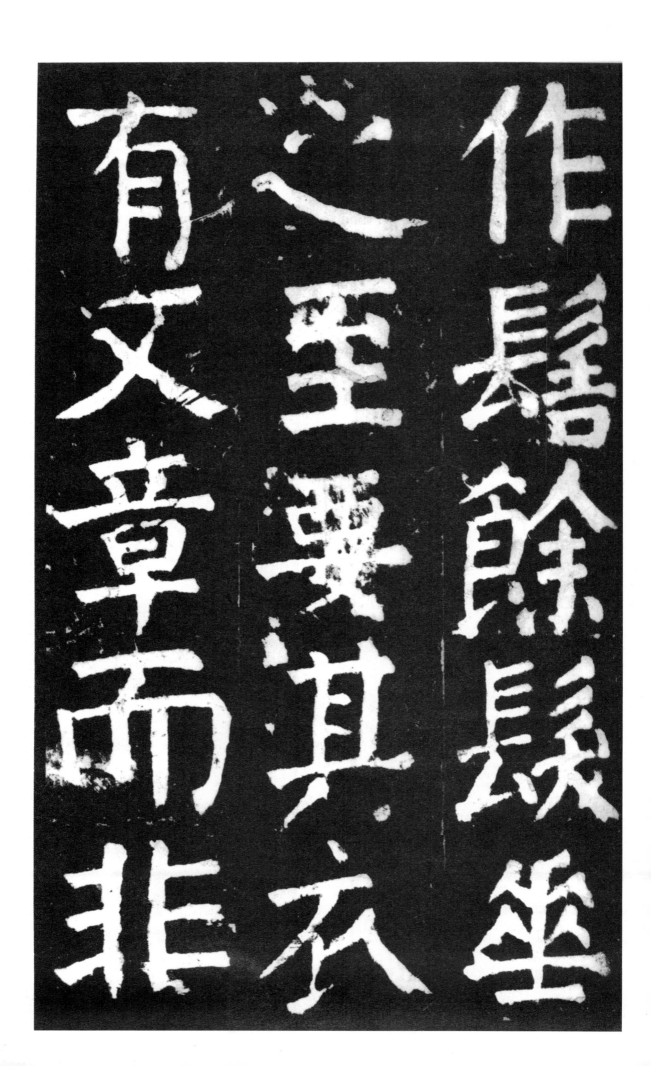

作髻余髮垂
之至要其衣
有文章而非

锦绮光彩耀
日不可名字
皆世所无有

锦绮光彩耀
日不可名字
皆世所无有

也得見方平
方平為起立
坐定各進行

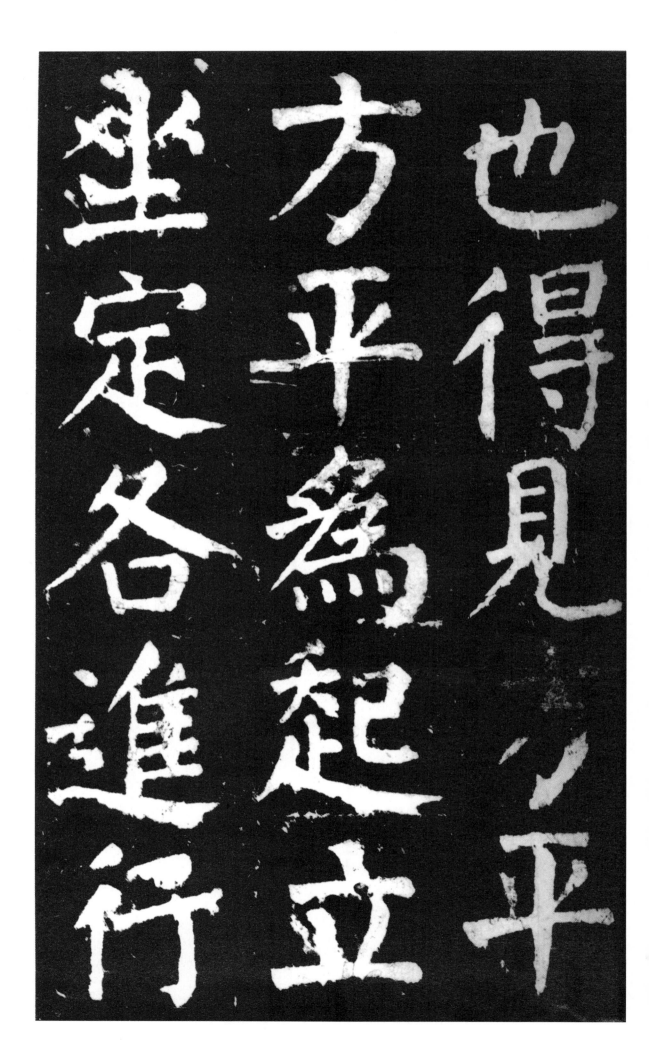

厨金盘玉杯
无限美膳多
是诸华而香

厨金盤玉杯
無限美膳多
是諸華而香

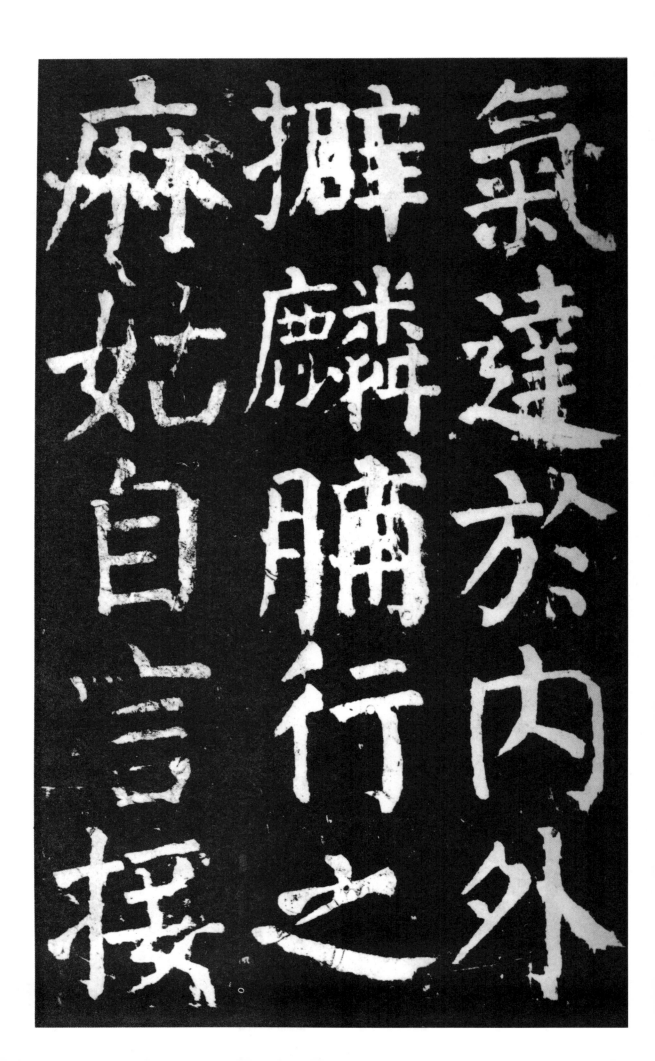

侍以来见东
海三为桑田
向间蓬莱水

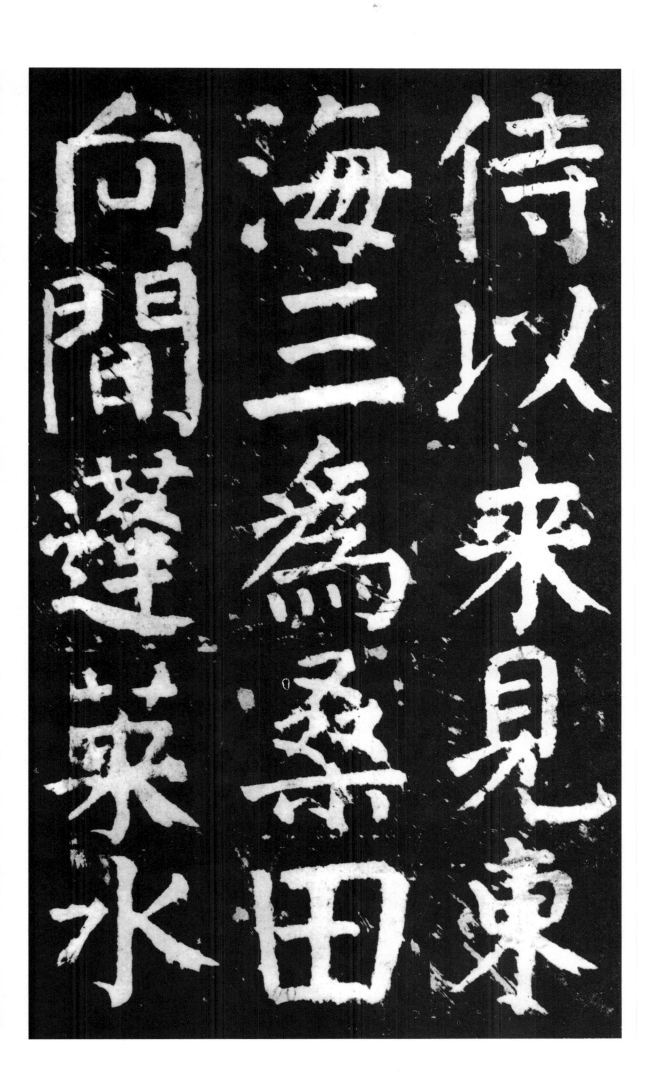

乃浅于往者
会时略半也
岂将复还为

乃淺於往者
會時略半也
豈將復還爲

陸陵乎方平

笑曰聖人皆

言海中行復

扬尘也麻姑
欲见蔡经母
及妇经弟妇

揚塵也麻姑
欲見蔡經母
及婦經弟婦

新产数十日
麻姑望见之
已知日噫且

新產數十日
麻姑望見之
已知日噫且

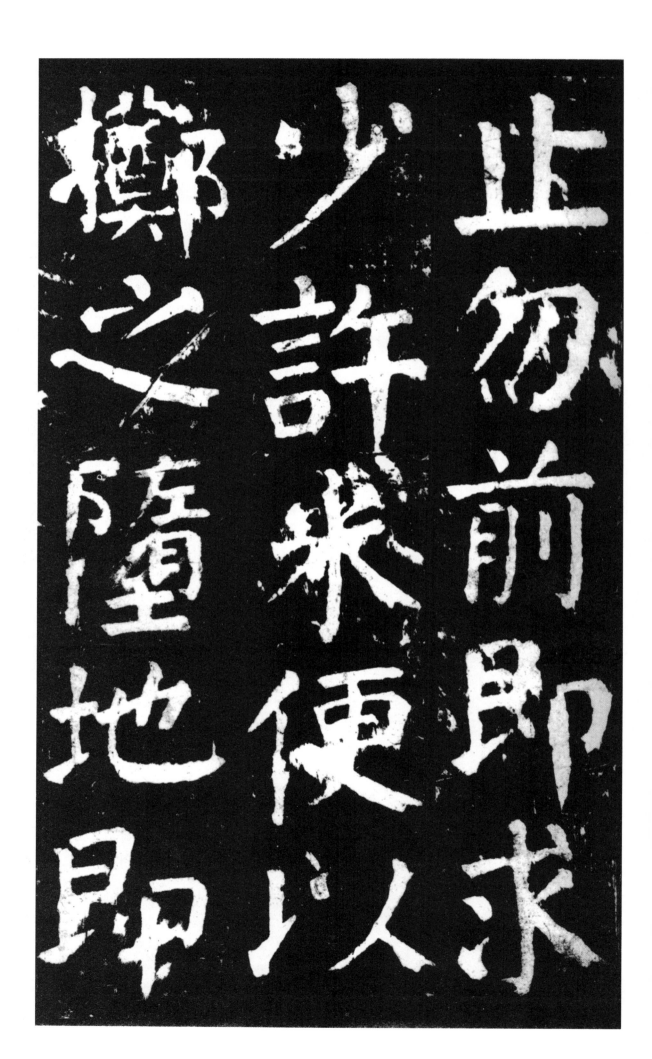

成丹沙方平
笑曰姑故年
少吾了不喜

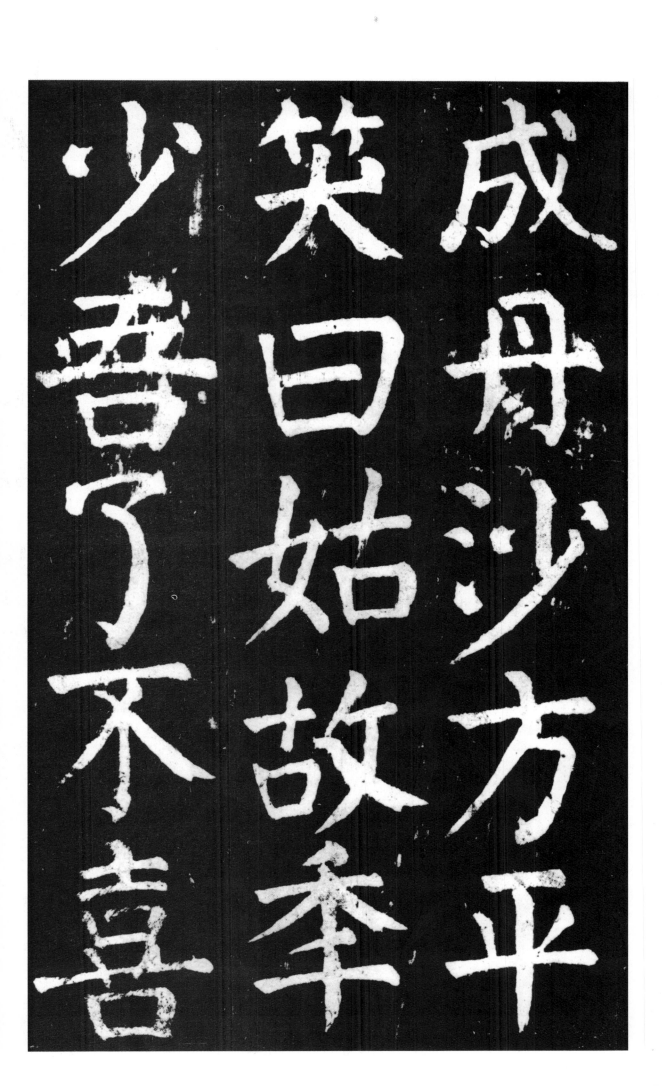

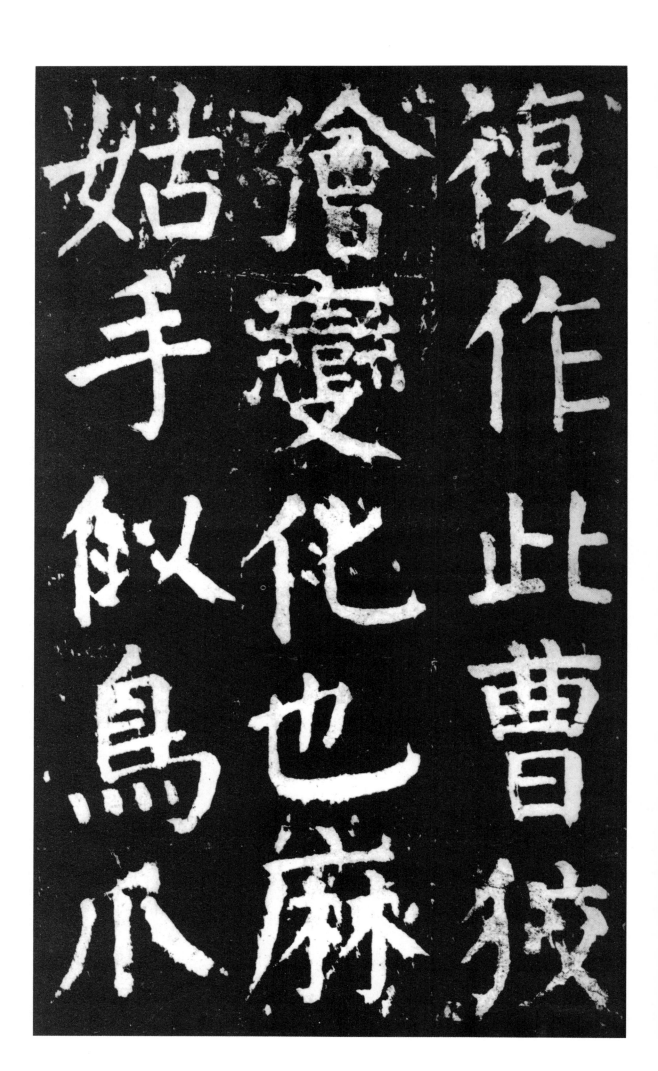

复作此曹
狯变
化也麻
姑手
似鸟爪

蔡經心中念

言背蜇時得

此爪以杷背

乃佳也方平
已知经心中
念言即使人

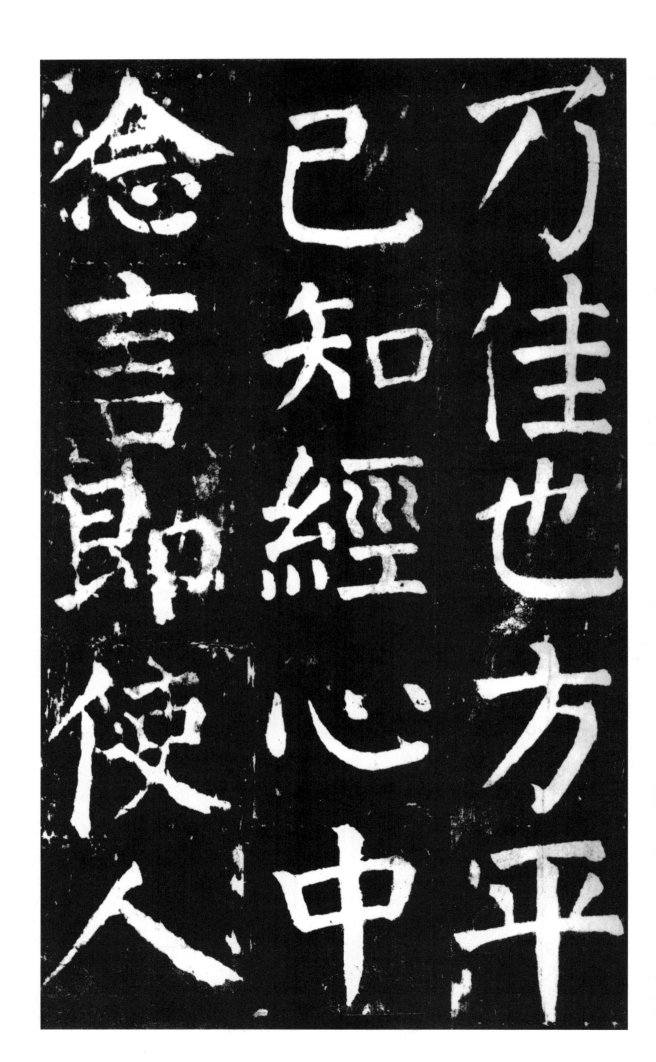

牵经鞭之曰
麻姑者神人
汝何忽谓其

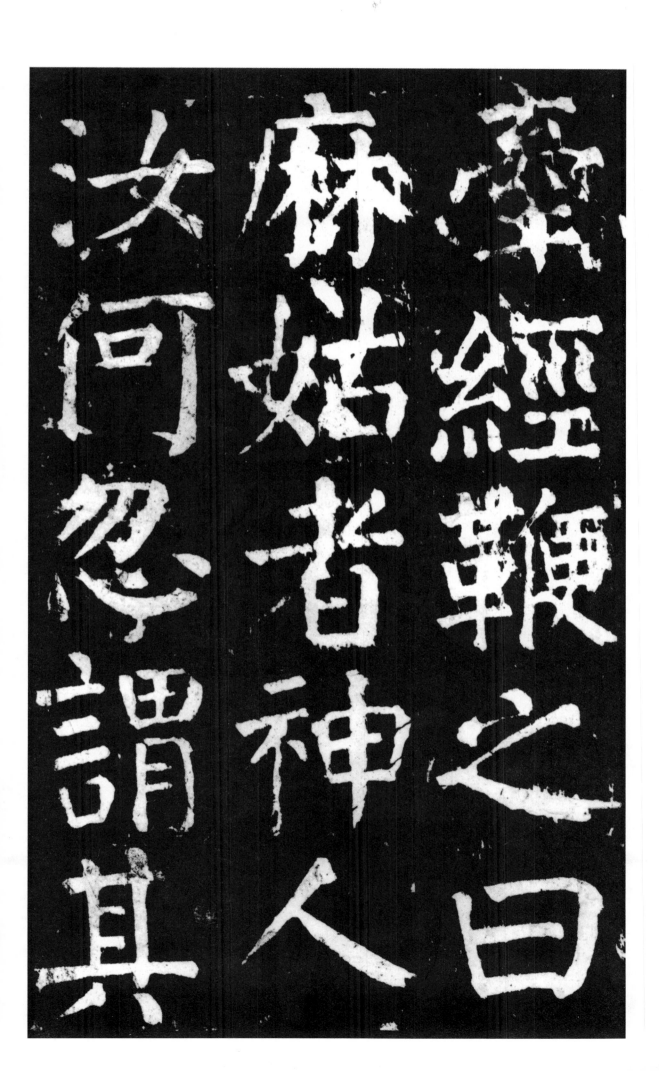

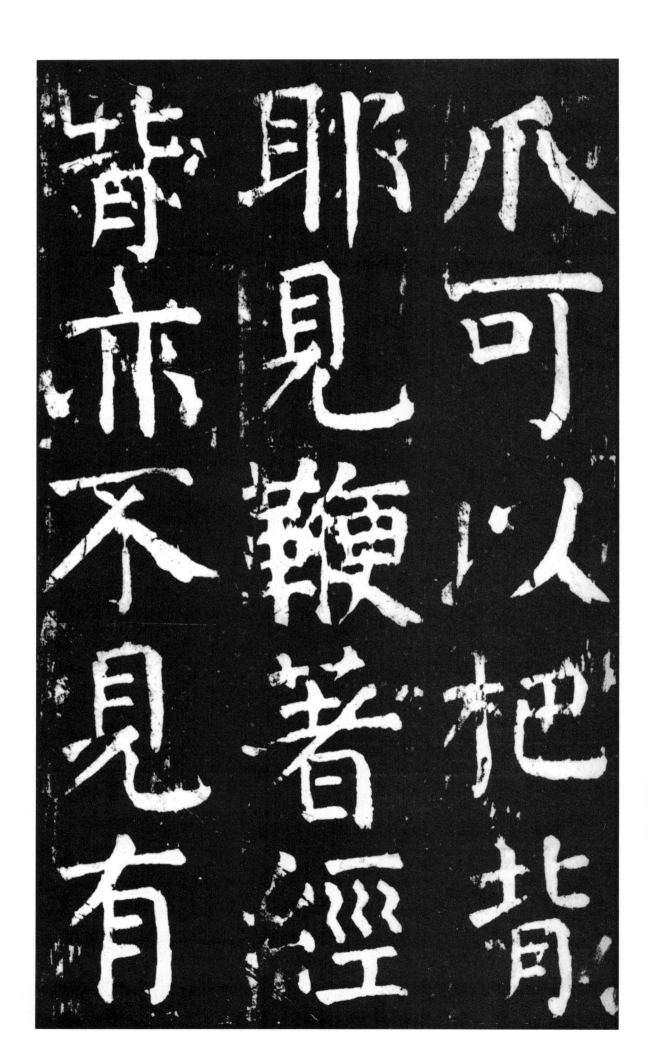

人持鞭者方
平告経曰吾
鞭不可妄得

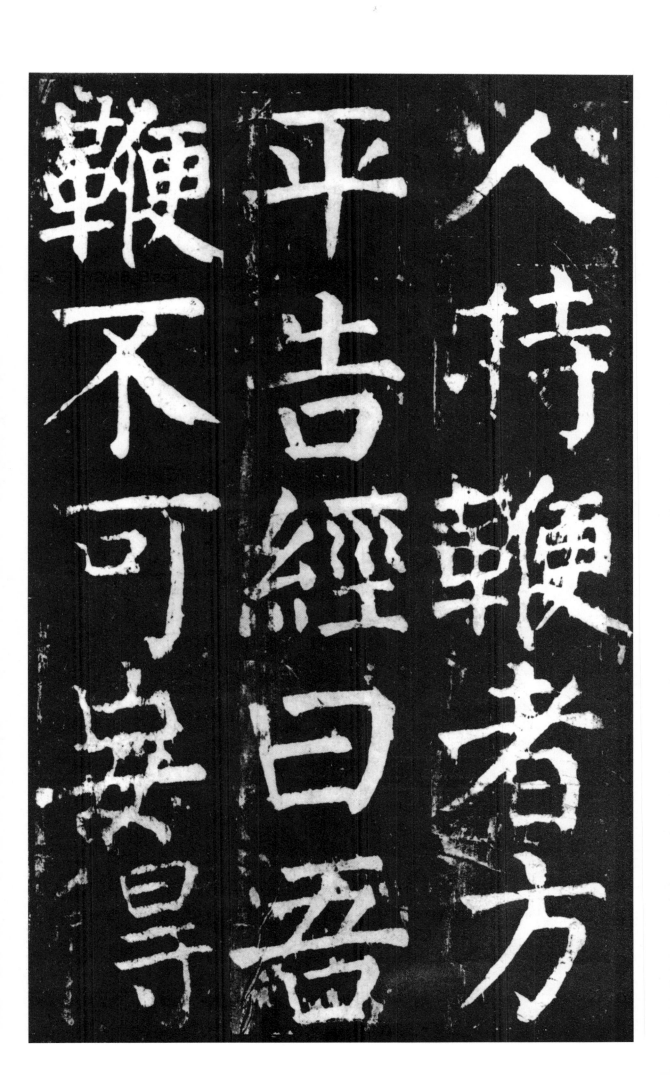

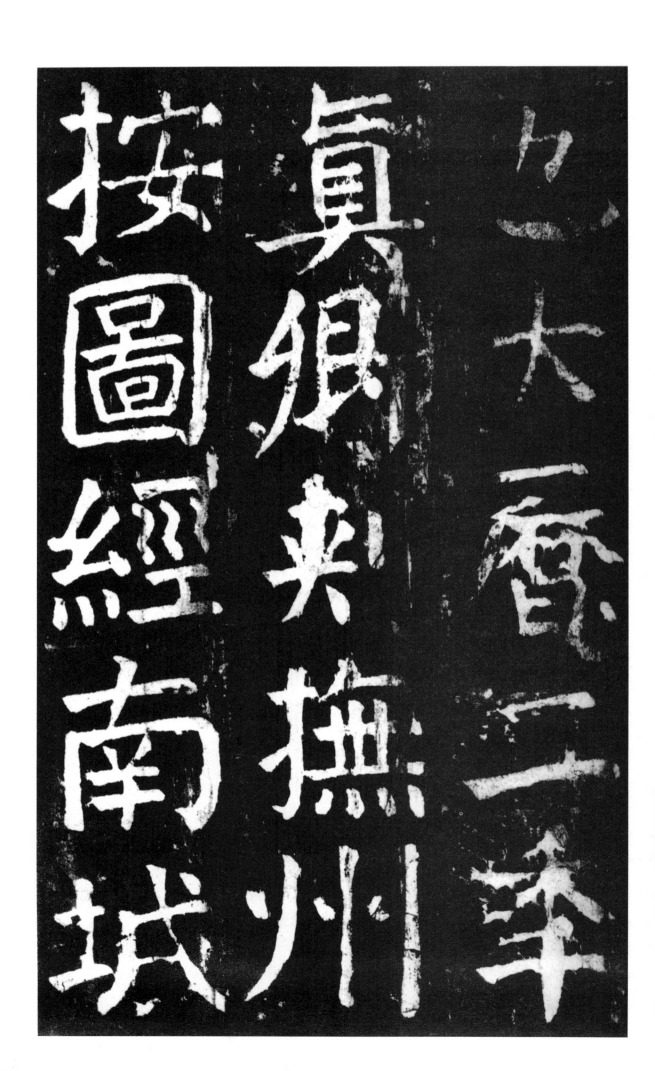

县有麻姑山
顶有古坛相
传云麻姑于

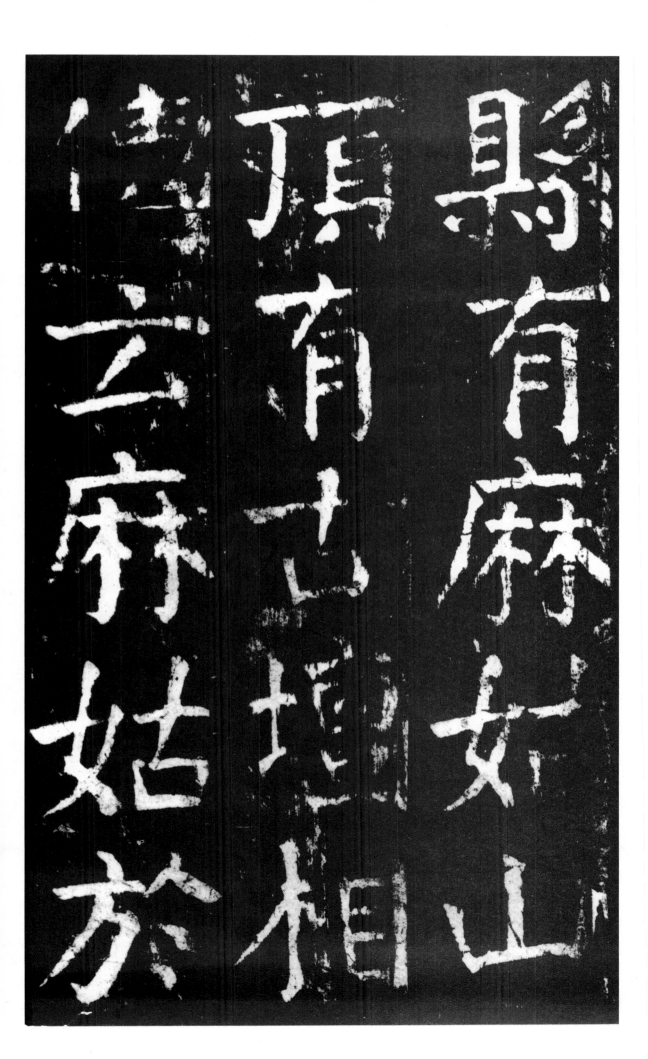

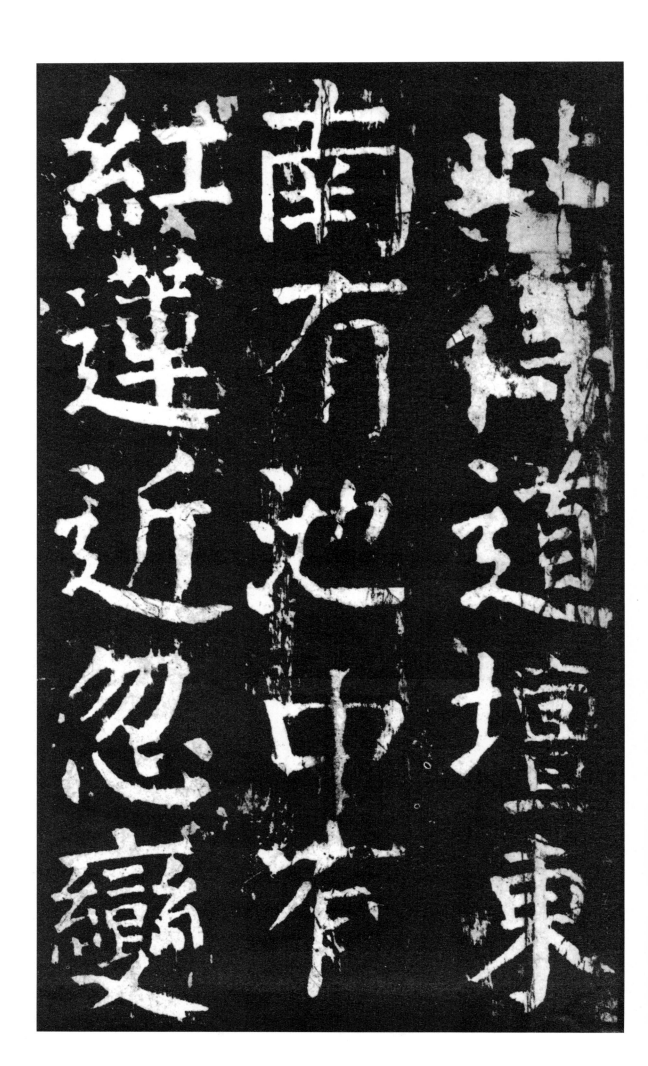

此得道坛东
南有池中有
红莲近忽变

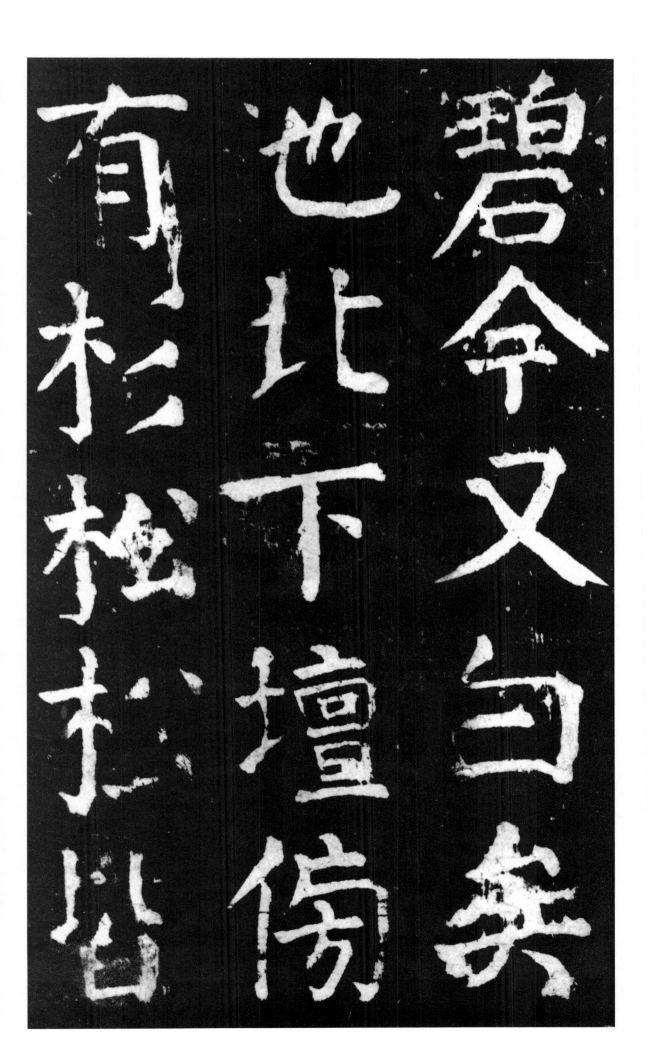

偃盖时闻步
虚钟磬之音
东南有瀑布

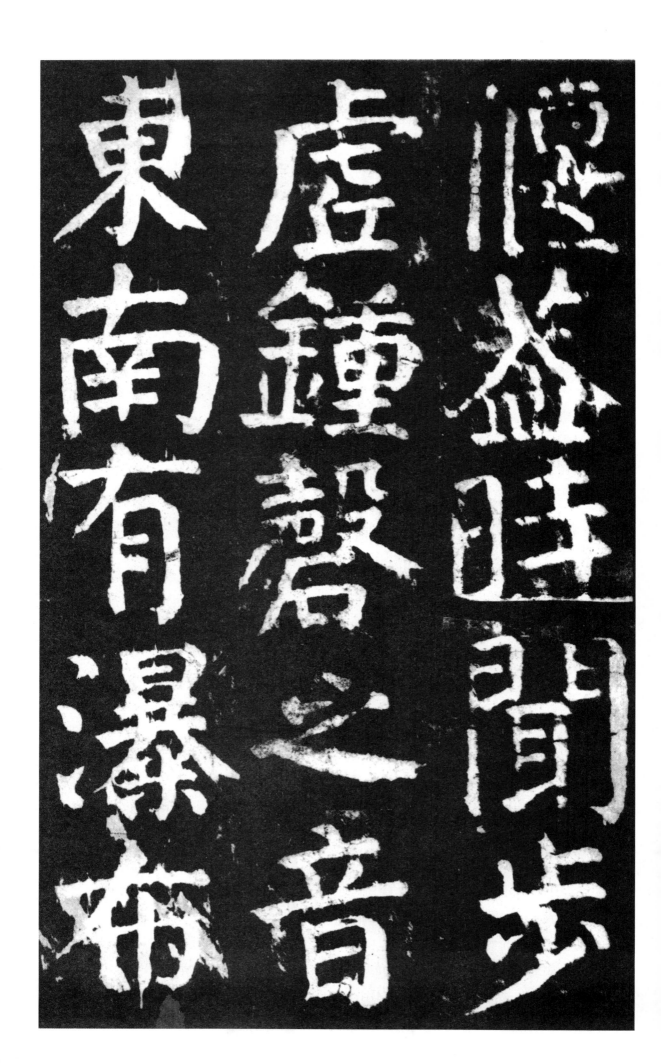

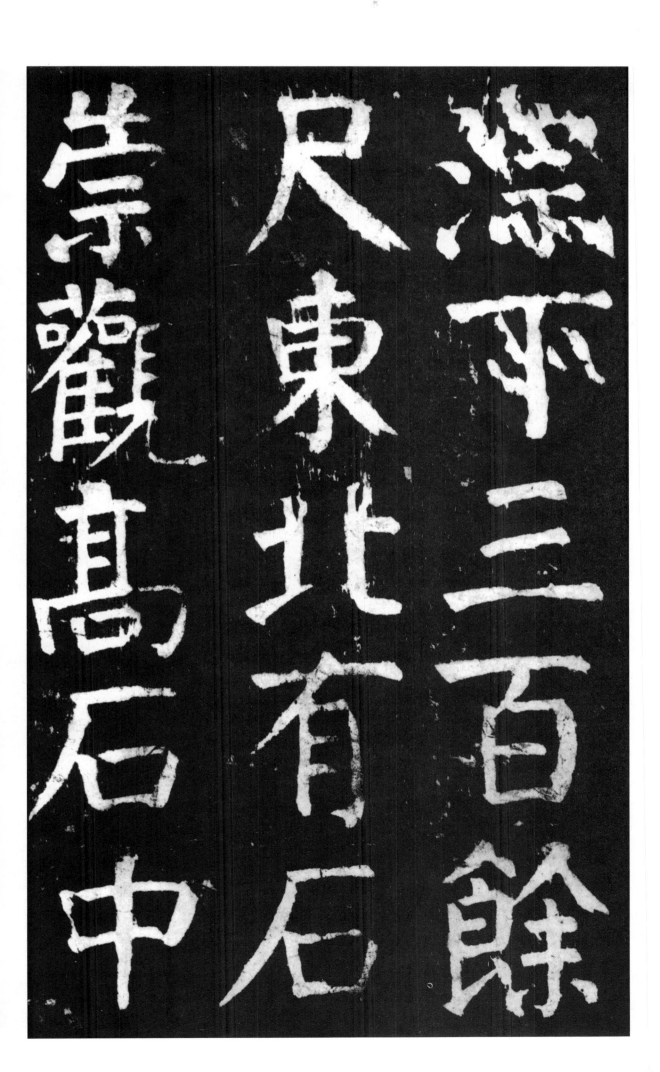

犹有螺蚌壳
或以为桑田
所变西北有

猶有螺蚌殼

或以為桑田

所變西北有

49

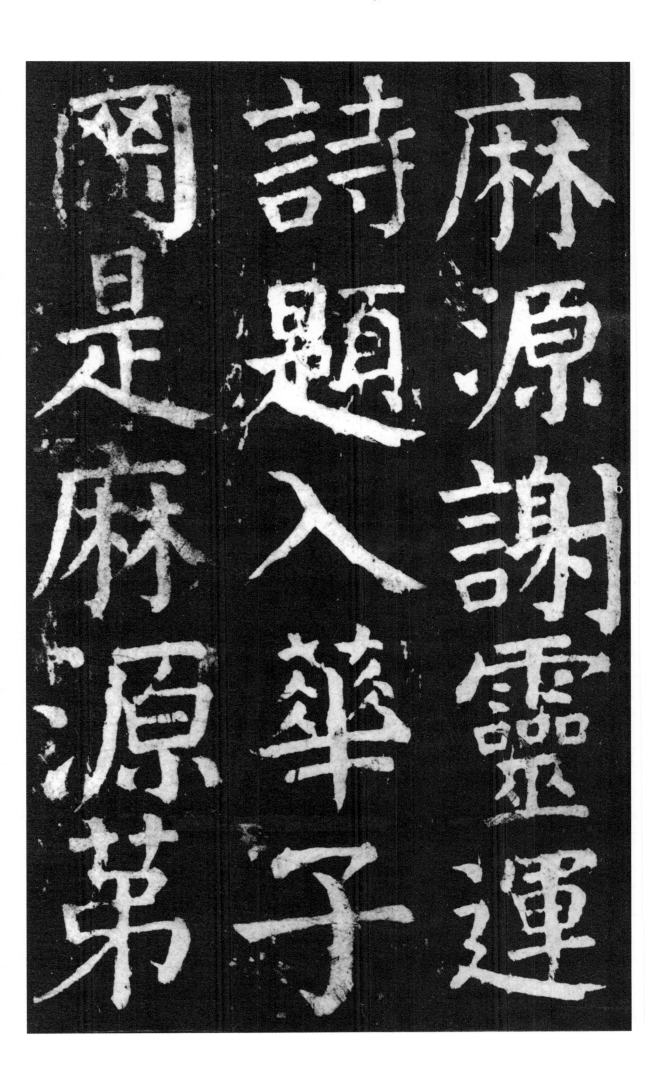

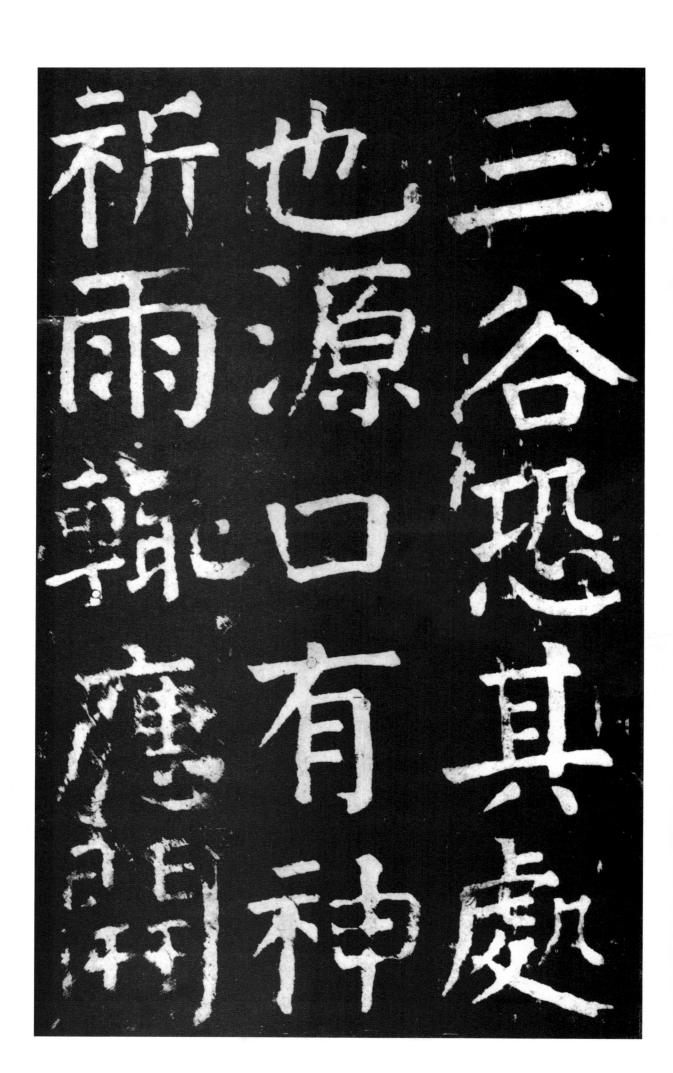

三谷恐其處
也源口有神
祈雨輒應

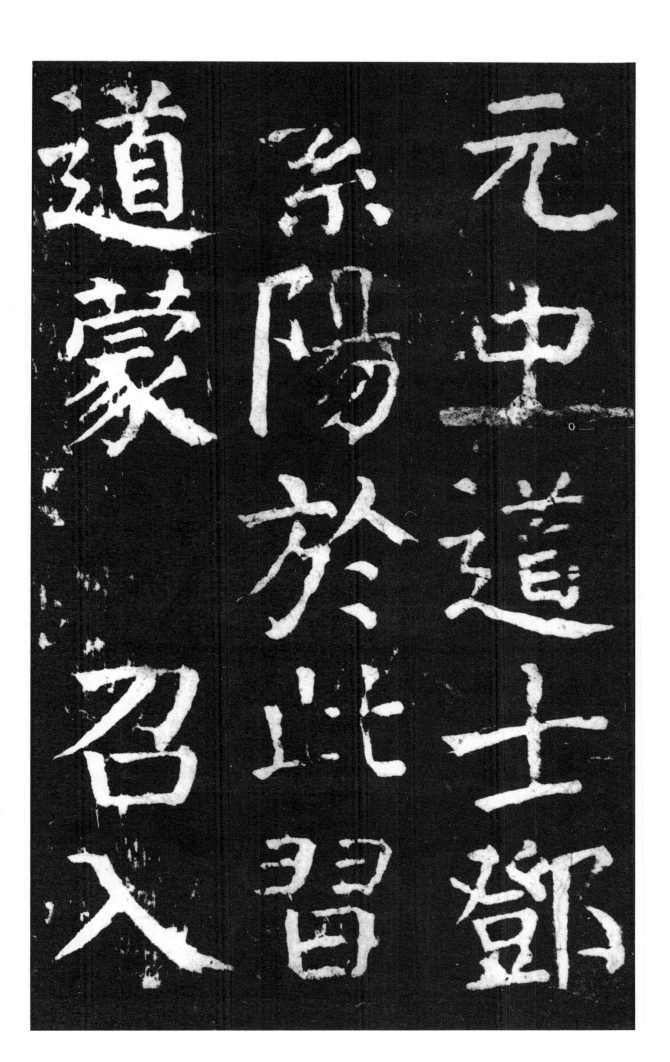

大同殿修功
德廿七年忽
见虎驾龙车

大同殿修功

德廿七季忽

见虎驾龍車

二人执节于
庭中顾谓其
友竹务猷曰

二人

执节

于庭

中顾

谓其

友竹

务猷

曰

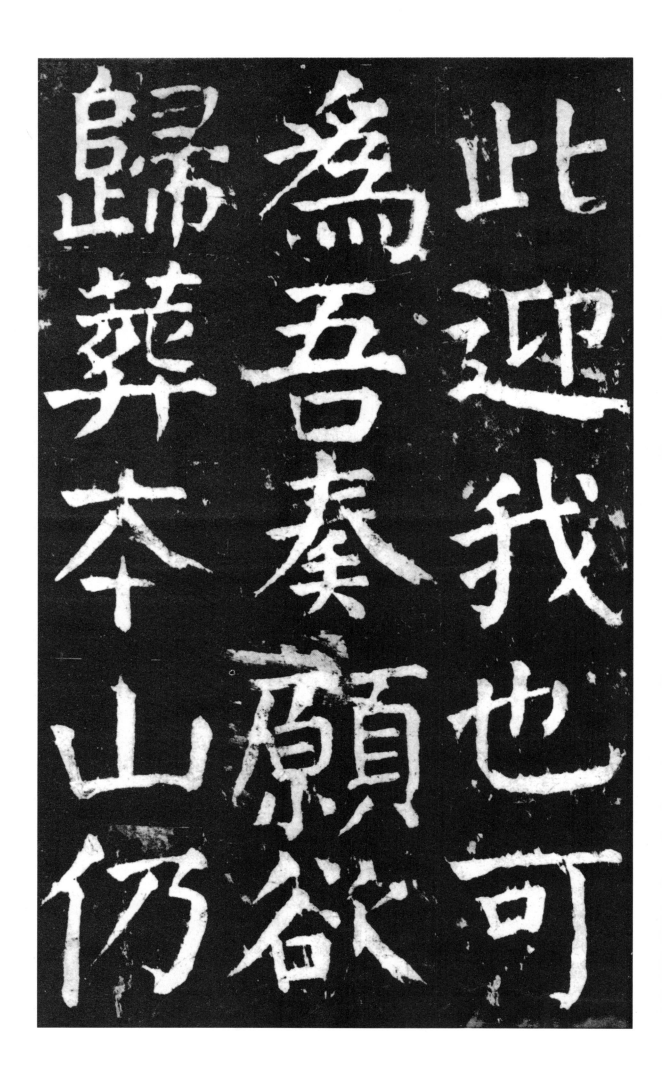

請立廟於壇

側　玄宗從

之天寶五載

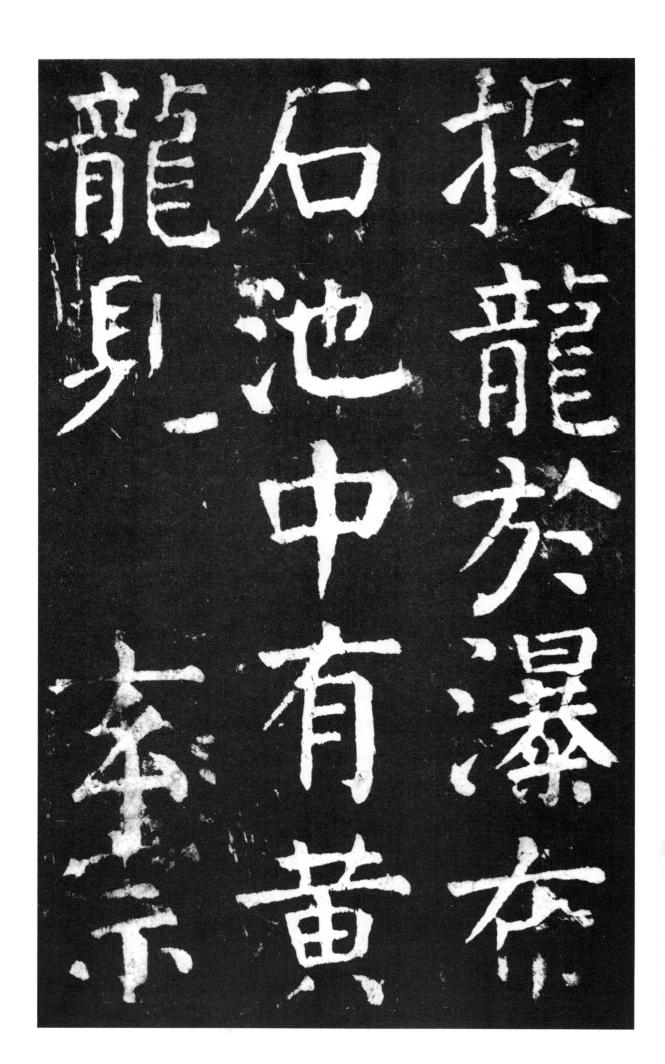

投龙于瀑布
石池中有黄
龙见　玄宗

感焉乃　命
增修仙宇真
仪侍从云鹤

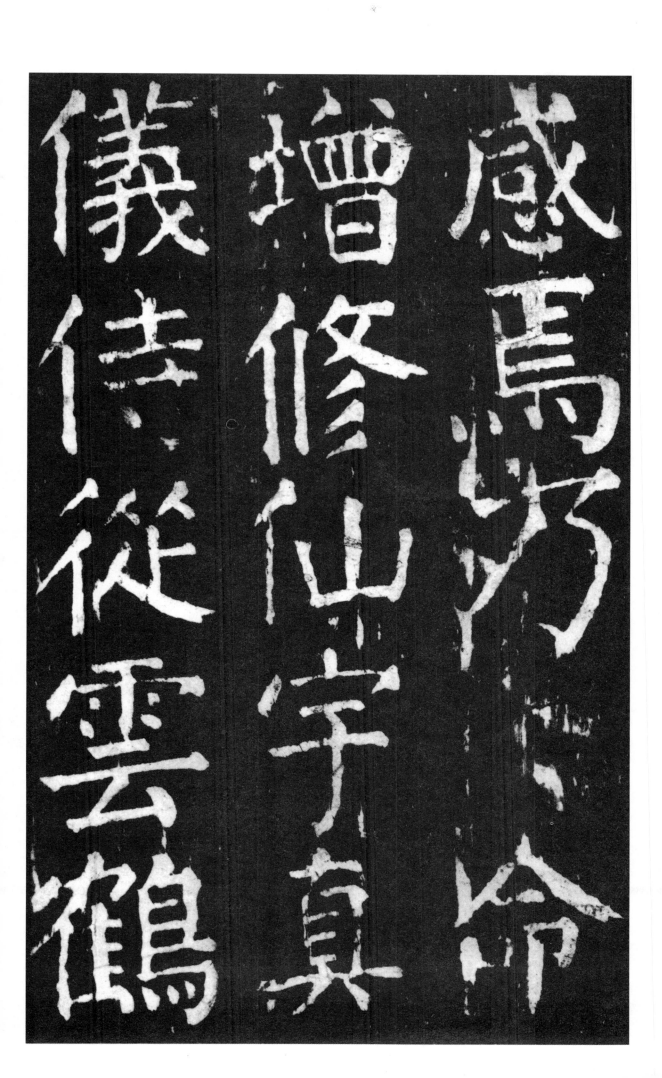

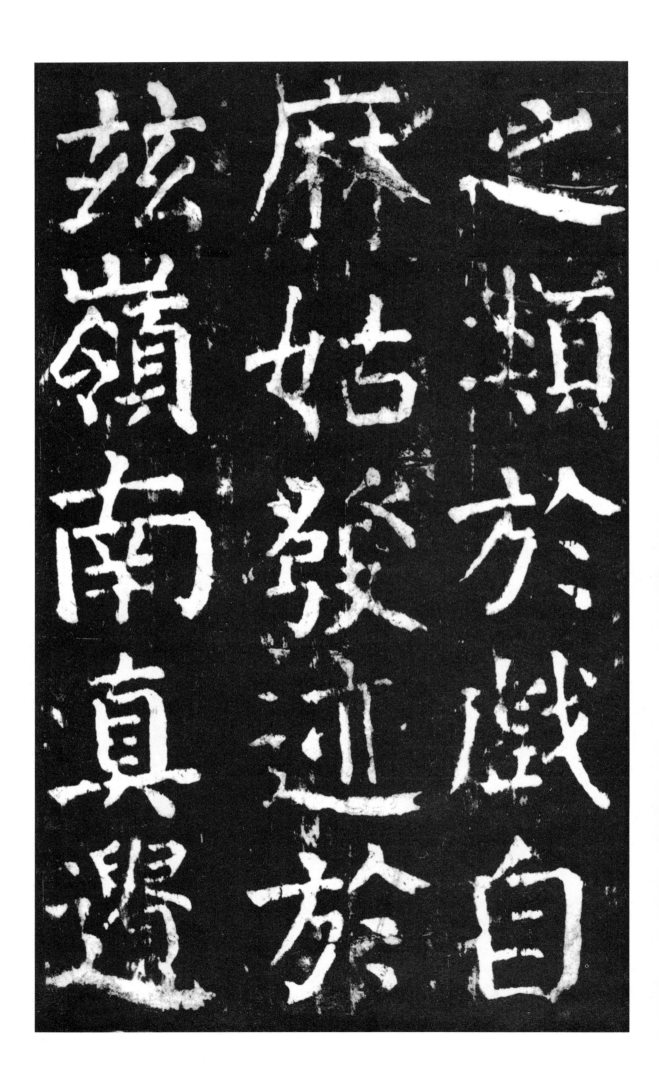

兹岭南真遗

麻姑发迹于

之类于戏自

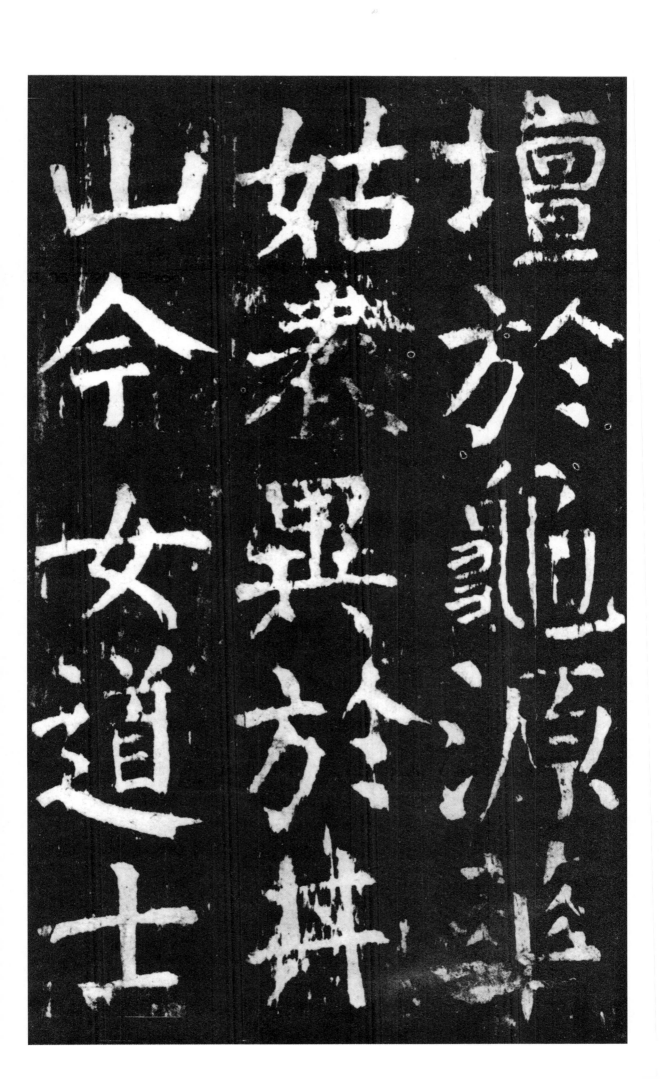

黎琼仙年八
十而容色益
少曾妙行梦

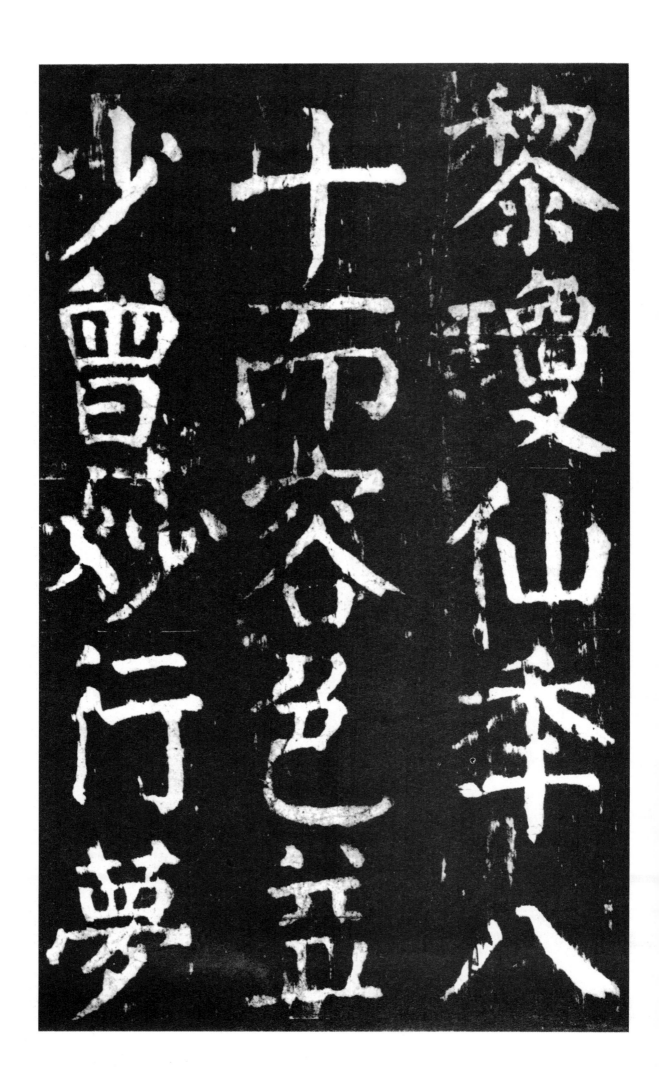

瓊仙而飡華
絕粒紫陽侄
男曰德誠繼

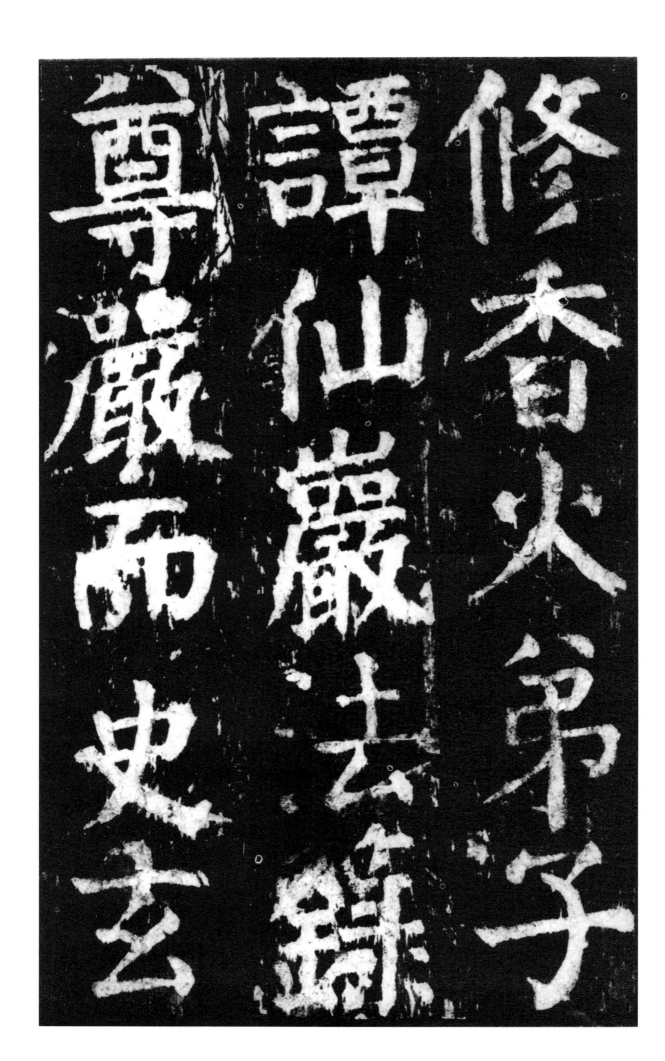

洞左通玄邹
郁华皆清虚
服道非夫地

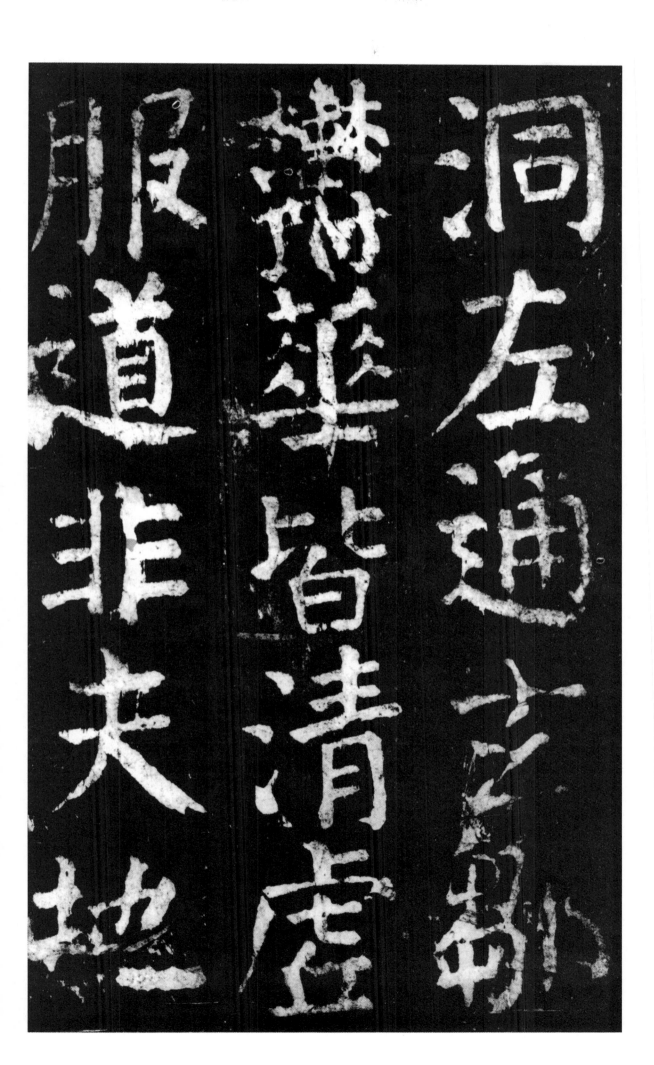

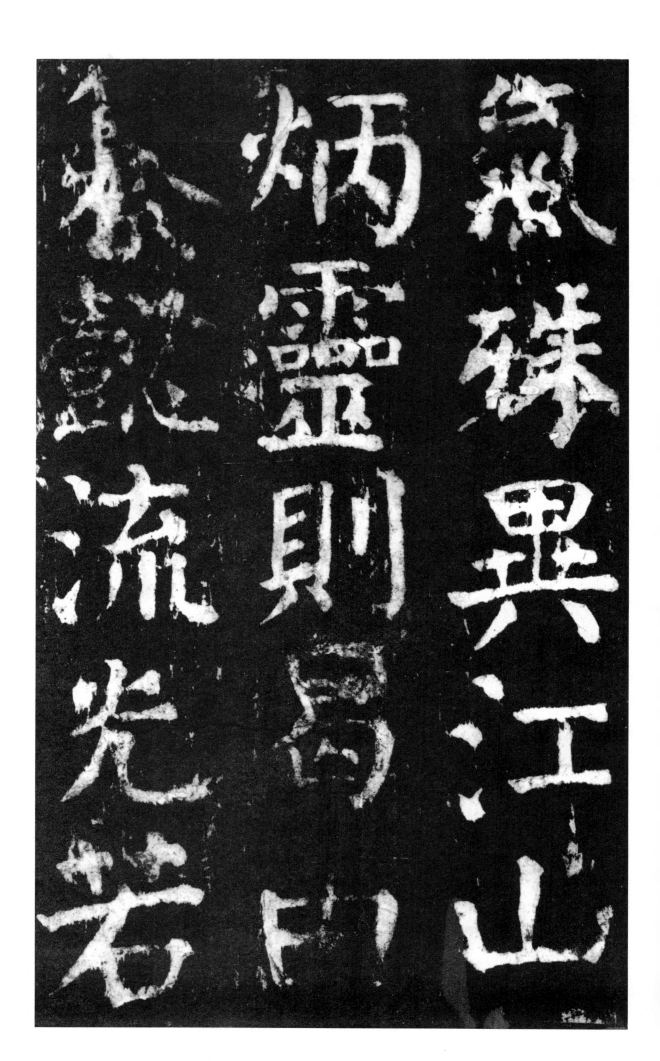

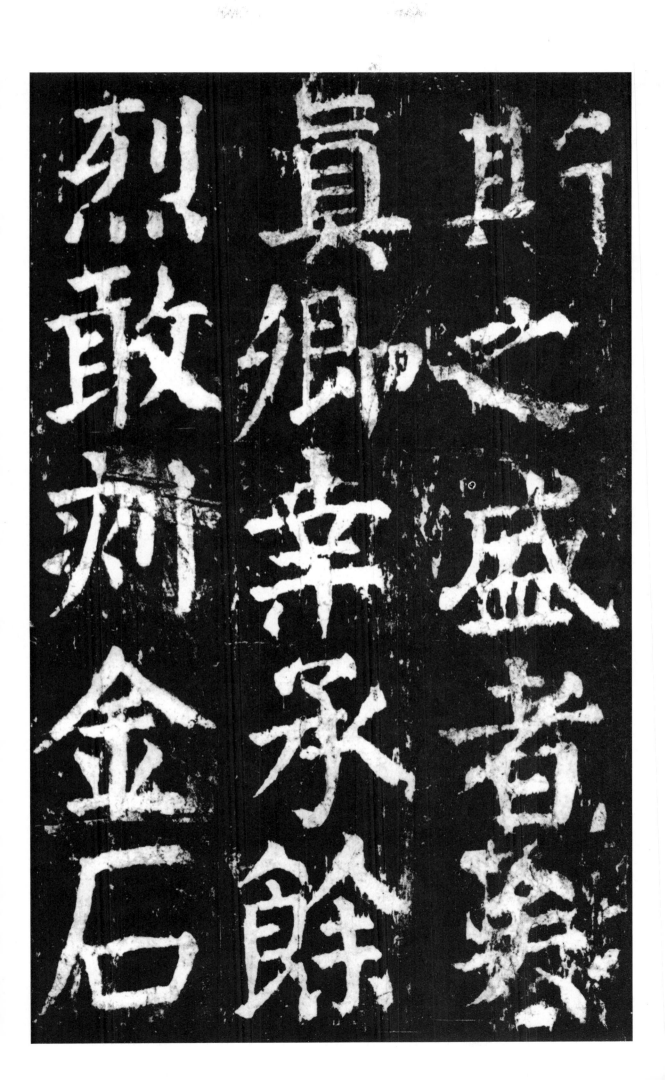

而志之时
六年夏四月
也

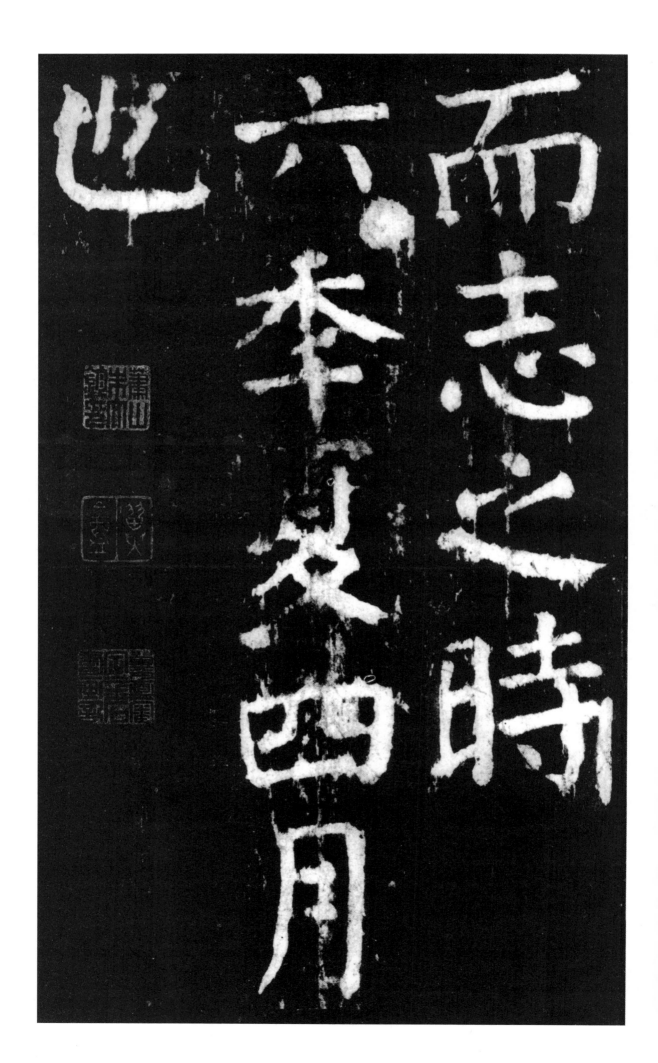

图书在版编目（CIP）数据

颜真卿《麻姑仙坛记》/卢国联编著. —上海：上海人民
美术出版社，2018.6
（书法自学与鉴赏丛帖）
ISBN 978-7-5586-0728-8

Ⅰ . ①颜… Ⅱ . ①卢… Ⅲ . ①楷书－碑帖－中国－唐代 Ⅳ .
① J292.24

中国版本图书馆 CIP 数据核字 (2018) 第 048484 号

书法自学与鉴赏丛帖

颜真卿《麻姑仙坛记》

编　　著：卢国联
策　　划：黄　淳
责任编辑：黄　淳
技术编辑：史　湧
装帧设计：肖祥德
版式制作：高　婕　蒋卫斌
责任校对：史莉萍
出版发行：上海人民美术出版社
　　　　　（上海市长乐路 672 弄 33 号）
邮　　编：200040　　　电　　话：021-54044520
网　　址：www.shrmms.com
印　　刷：上海盛通时代印刷有限公司
地　　址：上海市金山区金水路 268 号
开　　本：787×1390　　1/16　　4.25 印张
版　　次：2018 年 6 月第 1 版
印　　次：2018 年 6 月第 1 次
书　　号：978-7-5586-0728-8
定　　价：26.00 元